KB120795

전하고 싶은 것이 전해지는
㉒가지 힌트

디자인 원리로
일러스트 그리기

전하고 싶은 것이 전해지는 ㉙가지 힌트
디자인 원리로 일러스트 그리기

DESIGN SHITEN DE ILLUST WO KAKU TSUTAETAI KOTO GA TSUTAWARU 29 NO HINTO
(デザイン視点でイラストを描く伝えたいことが伝わる29のヒント) by MASHU
[Copyright © 2024 by 영진닷컴]

DESIGN SHITEN DE ILLUST WO KAKU TSUTAETAI KOTO GA TSUTAWARU 29 NO HINTO
© mashu 2023
Originally published in Japan in 2023 by MAAR-SHA PUBLISHING CO., LTD.,TOKYO.
Korean Characters translation rights arranged with MAAR-SHA PUBLISHING
CO.,LTD.,TOKYO, through TOHAN CORPORATION, TOKYO and Korea Copyright Center
Inc., SEOUL.

저작권법에 의하여 한국 내에서 보호를 받는 저작물이므로 무단 전재와 무단 복제를 금합니다.
이 책에 언급된 모든 상표는 각 회사의 등록 상표입니다.
또한 인용된 사이트의 저작권은 해당 사이트에 있음을 밝힙니다.

ISBN : 978-89-314-7578-4

독자님의 의견을 받습니다.
이 책을 구입한 독자님은 영진닷컴의 가장 중요한 비평가이자 조언가입니다. 저희 책의 장점과 문제점이 무엇인지, 어떤 책이 출판되기를 바라는지, 책을 더욱 알차게 꾸밀 수 있는 아이디어가 있으면 팩스나 이메일, 또는 우편으로 연락주시기 바랍니다. 의견을 주실 때에는 책 제목 및 독자님의 성함과 연락처(전화번호나 이메일)를 꼭 남겨주시기 바랍니다. 독자님의 의견에 대해 바로 답변을 드리고, 또 독자님의 의견을 다음 책에 충분히 반영하도록 늘 노력하겠습니다.

파본이나 잘못된 도서는 구입처에서 교환 및 환불해드립니다.

이메일 : support@youngjin.com
주 소 : (우)08507 서울특별시 금천구 가산디지털1로 128 STX-V타워 4층 401호
등 록 : 2007. 4. 27. 제16-4189호

STAFF
저자 Mashu | **감수자** 타마오키 준(쿠와사와 디자인 연구소) | **역자** 고영자
총괄 김태경 | **기획** 김연희 | **디자인·편집** 김소연 | **영업** 박준용, 임용수, 김도현, 이윤철
마케팅 이승희, 김근주, 조민영, 김민지, 김진희, 이현아 | **제작** 황장협 | **인쇄** 제이엠

전하고 싶은 것이 전해지는 **29**가지 힌트

디자인
원리로
일러스트
그리기

Mashu 저 / 고영자 역

타마오키 준(쿠와사와 디자인 연구소) 감수

YoungJin.com **Y.**
영진닷컴

목차

COLUMN

그림을 그리는 당신에게

"생각대로 그릴 수가 없다."

"아무리 그려도 실력이 늘지 않는다."

"나는 센스가 없다."

"다른 사람에게 보여줄 수가 없다."

"독학으로 하다 보니 왠지 모르게 불안하다."

"이론은 어려워서 잘 모르겠다."

"그림 그리는 일로 연결되지 않는다."

그림을 그리는 것은 즐거운 일인데
이런 괴로운 생각을 한 적은 없습니까?
이 책에서는 그런 당신을 위해
이론을 도식으로 알기 쉽게 설명하며,
누구나 할 수 있는 '실력 향상을 위한
29가지 힌트'를 소개합니다.

이 책을 읽는 방법

큰 그림으로 알기 쉽다!

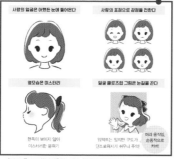

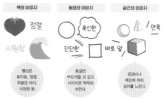

보충 설명 첨부!

CHAPTER

01

'전달하고 싶은' 것이
'전달되게' 하기 위해
- 디자인 시점에 서다 -

HINT 01 | '전달하고 싶은' 것이 '전달되는' 그림

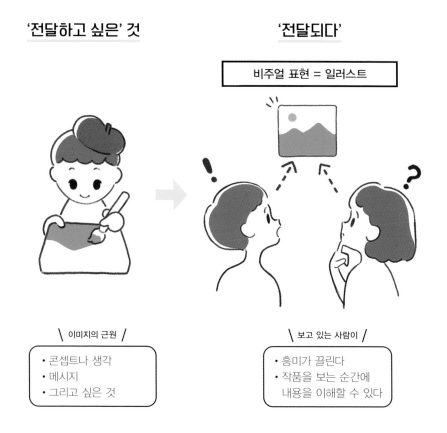

'전달하고 싶은' 것

'전달되다'

비주얼 표현 = 일러스트

\ 이미지의 근원 /

- 콘셉트나 생각
- 메시지
- 그리고 싶은 것

\ 보고 있는 사람이 /

- 흥미가 끌린다
- 작품을 보는 순간에 내용을 이해할 수 있다

이 책에서의 '좋은 그림'이란, '전달하고 싶은' 것이 '전달되는' 그림을 말합니다.
'전달하고 싶은' 것은 이미지의 근원이 되는 콘셉트나 그리고 싶은 것을 의미하며, '전달되는'이란 비주얼 표현(=일러스트)을 통해서 작품을 본 사람의 흥미를 끌거나 내용을 순식간에 이해시키는 것을 가리킵니다.
즉, 좋은 작품은 '전달하고 싶은' 것이 매력적으로 확 '전달되는' 힘도 가지고 있습니다.

'이미지'와 '표현'의 일치

'이미지'와 '비주얼 표현'이 다르면...

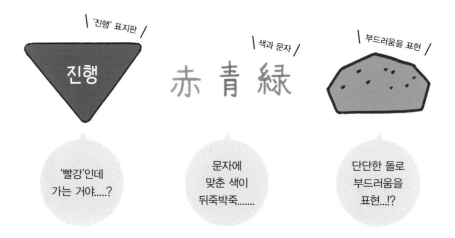

내용이 머리에 들어오지 않는다…
'전달하고 싶은' 것이 '전달되는' 것은 중요!

'전달하고 싶은' 것이 전달되게 하기 위해 필요한 것. 이는 '이미지'와 '비주얼 표현'을 일치시키는 것입니다.

예를 들어 '진행 표지판'은 파란색이나 녹색, '돌은 단단한 것' 등 '이미지'에는 공통 인식이 있습니다. '이미지'와 '표현'이 일치하지 않으면 전달하고 싶은 내용이나 비주얼 표현이 아무리 재미있어도 상대에게는 와닿지 않습니다.

어떻게 하면 '전달'되는가?

디자인의 사고방식을 응용한다

'전달하고 싶은'
것을 정리한다.

전달되도록
비주얼 표현으로
조합한다.

무엇을 전달하고 싶어?
어떤 사람에게 전달하고 싶어?
언제? 어디서?

구도/배색/디테일.
어떤 풍으로 하면 전달이 돼?

어떻게 하면 '전달하고 싶은' 것이 '전달되는' 것일지 디자인의 사고방식을 바탕으로 설명하겠습니다. "일러스트 이야기인데 왜 디자인 시점이지?"라고 생각할 수도 있습니다. 사실 디자인에는 '전달하고 싶은' 것을 정리해 '전달'되도록 조립하는 역할이 있는데, 그 사고방식은 일러스트에 사용할 수 있는 것이 많습니다.

비주얼 표현이란?

사람은 시각 정보를 순식간에 감지하는 능력이 뛰어나다

비주얼 표현을 컨트롤하면
'전달하고 싶은' 것이 '전달된다'

비주얼은 사람의 눈에 들어오는 시각 정보를 말합니다.

그림을 볼 때도 그 정보와 이미지(기억/체험)를 링크시켜 의미를 찾고 있으며, 이로써 감정이 솟아오르기도 하고 흥미를 끌기도 합니다.

즉, 비주얼 표현을 컨트롤하면 '전달하고 싶은' 것이 '전달되는' 매력적인 일러스트를 그릴 수 있게 됩니다.

HINT 02 | 사람이 무심코 반응하게 되는 것 1 - 얼굴

사람의 얼굴은 어쨌든 눈에 들어온다

사람의 표정으로 감정을 전한다

옆모습은 미스터리

한쪽이 보이지 않아
미스터리한 분위기

얼굴 클로즈업 그림은 눈길을 끈다

임팩트는 있지만 구도가
단조로워지기 쉬우니 주의!

머리 움직임,
손동작으로
커버!

일러스트를 보고 사람이 반응하는 것에는 일정한 규칙이 있습니다.

특히 시각 정보로써 중요한 것이 얼굴입니다. 인간은 원시부터 집단생활을 하며 사회를 형성해 왔습니다. 동료들끼리 잘해나가기 위해서는 사람의 얼굴이나 표정에 민감할 필요가 있었을 것입니다.

최근에는 SNS에 올린 얼굴이 클로즈업된 일러스트를 자주 볼 수 있습니다. 한순간에 흘러가는 타임라인상에서 얼굴은 임팩트가 강하고 눈길을 끕니다. 다만 구도가 단조로워지기 쉬우니 주의합시다.

사람이 무심코 반응하게 되는 것 2 – 이미지

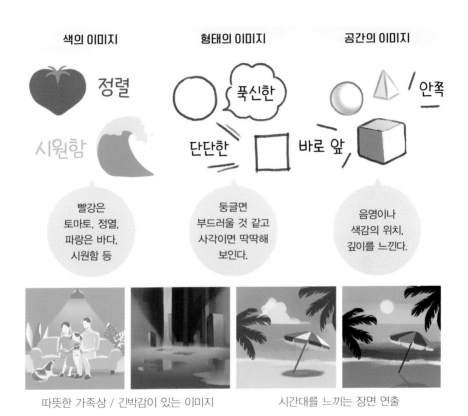

따뜻한 가족상 / 긴박감이 있는 이미지 시간대를 느끼는 장면 연출

P.013에서 사람은 시각 정보를 자신이 가지고 있는 이미지(기억/체험)와 링크시켜 연결한다고 했습니다.

예를 들어 '가족의 단란=평화나 안심', '어두운 화면=밤이나 공포' 등 사람이 품는 이미지에는 어떤 일정한 공통점이 있습니다. 단, 국가나 사람, 세대에 따라 느낌이 달라지므로 그림을 보는 사람이 어떤 문화에 있는 어떤 사람인지에 대해서도 주의가 필요합니다. 이미지를 잘 조합하여 효과적으로 비주얼을 만들어 갑시다.

사람이 무심코 반응하게 되는 것 3 - 콘트라스트

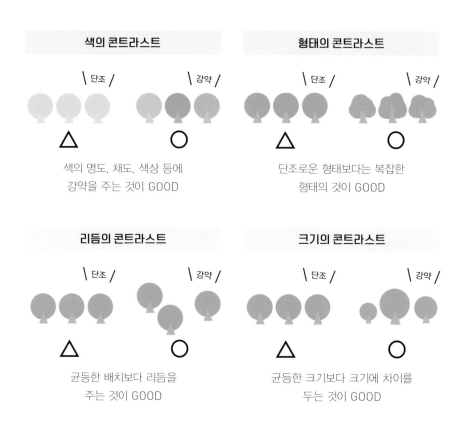

색의 콘트라스트

\ 단조 / \ 강약 /

△ ○

색의 명도, 채도, 색상 등에
강약을 주는 것이 GOOD

형태의 콘트라스트

\ 단조 / \ 강약 /

△ ○

단조로운 형태보다는 복잡한
형태의 것이 GOOD

리듬의 콘트라스트

\ 단조 / \ 강약 /

△ ○

균등한 배치보다 리듬을
주는 것이 GOOD

크기의 콘트라스트

\ 단조 / \ 강약 /

△ ○

균등한 크기보다 크기에 차이를
두는 것이 GOOD

사람은 단조로운 화면보다 콘트라스트가 있는 화면에 흥미나 재미를 느낍니다. 위험한 것을 구별하기 위해 주변과 다른 것에 대해 순식간에 반응하면서 한편으로, 복잡한 형태를 이해하는 데는 시간이 걸리기 때문에 더 오래 눈을 멈추는지도 모릅니다. 일부러 단조로운 표현을 목표로 하는 경우도 있지만 비주얼 표현에 있어서 '콘트라스트'는 중요합니다. 단조로운 표현에 빠지기 쉬우므로 항상 의식합시다.

사람이 무심코 반응하게 되는 것 4 - 시선의 흐름

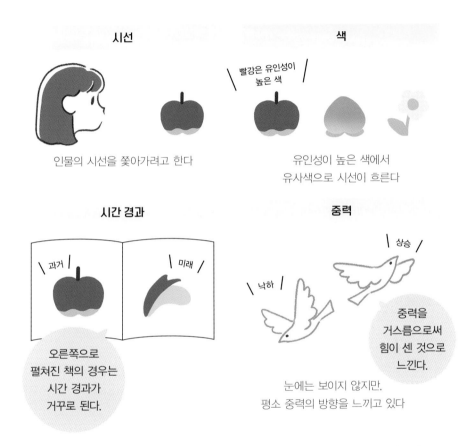

시선

인물의 시선을 쫓아가려고 한다

색

빨강은 유인성이 높은 색

유인성이 높은 색에서 유사색으로 시선이 흐른다

시간 경과

과거

미래

오른쪽으로 펼쳐진 책의 경우는 시간 경과가 거꾸로 된다.

중력

상승

낙하

중력을 거스름으로써 힘이 센 것으로 느낀다.

눈에는 보이지 않지만, 평소 중력의 방향을 느끼고 있다

그림을 볼 때 시선의 흐름에는 일정한 규칙이 있습니다. 예를 들어, 인물의 시선 끝을 쫓거나 유인성이 높은 색에서 유사색으로 시선은 흘러갑니다.

그 밖에도 시간 경과나 중력의 방향으로 그려진 모티브에서 받는 인상이 달라집니다.

이 규칙을 잘 사용하여 보여주고 싶은 곳으로 시선을 유도합시다.

사람이 무심코 반응하게 되는 것 5 - 게슈탈트 요인

기본 7가지 요인

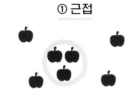

① 근접

가까운 것끼리 같은 그룹으로 본다

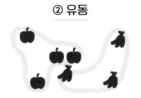

② 유동

같은 색, 모양, 방향의 것을 같은 그룹으로 인식한다

➡ 덩어리를 만들어 밀도의 콘트라스트를 표현하거나 시선을 유도한다

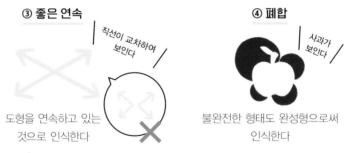

③ 좋은 연속

직선이 교차하여 보인다

도형을 연속하고 있는 것으로 인식한다

④ 폐합

사과가 보인다

불완전한 형태도 완성형으로써 인식한다

➡ 옷 등으로 가려져 있어도 사람의 몸은 연결되어 보인다

사람은 그림을 볼 때 거리가 가까운 것을 그룹화하거나 어떤 형태를 발견하는 등 정보를 이해하기 위해 알기 쉽게 정리하려고 합니다.

이러한 인간의 뇌 움직임을 정리한 '게슈탈트 요인'이라는 것이 있습니다. 이것은 디자인에서 많이 사용되는 법칙이지만 비주얼 표현이라는 점에서는 일러스트에도 똑같이 적용할 수 있습니다. 여기서는 기본 7가지 요인을 소개합니다.

TIP **게슈탈트 요인**: 심리학자 막스 베르트하이머(1880-1943) 등을 중심으로 연구된 시각에 관한 이론. 그 후 다른 지각 영역 기억이나 사고, 학습 영역에서도 응용하게 되었다.

⑤ 공통 운명

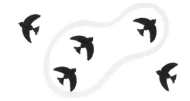

같은 방향으로 점멸하거나 움직이는 것을
그룹으로 본다

➡ **모티브의 방향을 의식하여
화면 전체의 흐름을 만든다**

⑥ 면적

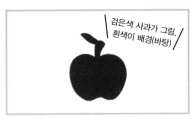

검은색 사과가 그림,
흰색이 배경(바탕)

면적이 적은 쪽을 그림으로 느낀다

➡ **주목시키고 싶은 부분과 배경에
면적의 차이를 두면 눈에 띈다**

⑦ 대칭성

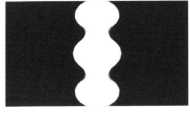

좌우(상하) 대칭으로 형태가 정돈된 것을
도형, 그룹으로 인식하기 쉽다

➡ **대칭적인 도형은 눈길을 끌기 쉽다**

중요한 것은 이 법칙을 외우는 것이 아닙니다. 사람이 비주얼을 봤을 때 '어떻게 인식하는지', 그릴 때 '어디를 조심해야 하는지'를 의식할 수 있으면 좋겠습니다.

예를 들어 '좋은 연속', '폐합'은 사람이 연속하고 있는 형태나 숨은 부분도 연결하여 파악하는 것으로 이어집니다. 옷으로 가려져 있으니까 괜찮을 거라고 대충 그리면 보는 사람들은 그 부자연스러움이 신경 쓰여 '전달하고 싶은' 내용에 눈이 가지 않습니다. 항상 신경을 써서 전달이 어려워지는 요인을 줄입시다.

TIP 그림과 배경(바탕): 배경에서 분리하여 지각되는 부분을 '그림', 배경이 되는 것을 '바탕'이라고 한다.

HINT 03 ｜ 그림은 거짓말을 해도 좋다

'전달하고 싶은' 것이 '전달'된다면
현실에서 일어날 수 없는 일을 그리는 것이 재미있다!

멜론 소다에는 여름을 만끽하는 작은 수영복의 여자아이

멜론 소다를 바라보며 여름을 애타게 기다리는 여자아이

'6월의 멜랑콜리'

'디자인 시점'에서 효과적으로 '전달되는' 힘의 포인트를 소개해 드립니다.

사실적인 표현으로 그리는 것을 요구할 때도 있지만, 사실적인 것을 그대로 그리는 것보다 자신만의 시점에서 사물을 표현하는 것이 훨씬 오리지널리티가 있어 재미있는 일러스트가 됩니다.

전달하고 싶은 것이 전달된다면 현실에서 일어날 수 없는 일을 그려도 됩니다.

정보량도 콘트라스트

콘트라스트를 의식한다

평범한
일러스트

여백의 콘트라스트

여운이 생긴다

밀도의 콘트라스트

밀도 차가 시선 유도가 된다

크기의 콘트라스트

깊이와 리듬을 느낀다

P.016에서 '그림을 표현하는 데는 콘트라스트가 중요하다'라고 소개했는데, 정보량에도 콘트라스트를 주면 보여주고 싶은 것을 눈에 띄게 할 수 있습니다. 단, 일부러 균일하게 해서 패턴처럼 보이게 하는 것이 효과적인 경우도 있습니다.

'Chapter3 : 그림을 설계하다-구도(P.053~)', 'Chapter4 : 그리기-디테일(P.073~)'에서 자세히 소개합니다.

색은 최강!?

조합에 따라 무한한 표현이 가능

명암의 차이로 시선 유도

명암의 차이(콘트라스트)가 강한 부분에
시선이 향한다

색의 조합으로 강조

배경색이 파란색일 때는 반대색인
노란색 도형이 눈에 띈다

전체의 지배 색에 따라 감정을 표현

빨간색이 많으면
에너지가 넘친다

파란색이 많으면
시원하다

전체의 지배 색에 따라 시간을 표현

밝은색이 많으면
아침으로 보인다

어두운색이 많으면
밤으로 보인다

색은 상대적인 성질을 가지고 있습니다.

여기서는 '사람의 눈길을 끈다'라는 관점에서 차이를 주는 것을 권장하고 있지만, 명암의
차이가 약한 색끼리의 조합이라도 목적에 부합한다면 문제없습니다.

색에 대해서는 'Chapter5 : 채색하다−색(P.093〜)'에서 더 자세히 설명하겠습니다.

굳이 어긋나게 하다

색을 바꾼다

하나만 다른 색으로 바꾸면
시선이 유도된다

모티브를 바꾼다

하나만 다른 모티브로 바꾸면
시선이 유도된다

정반대의 모티브를 합친다

나이의 대비

형태, 이미지 등 정반대의 것을 나열함으로
써 서로를 돋보이게 한다

장소, 시대를 바꾼다

침대와 식빵을
바꾼다

장소나 시대를 바꾸어 놓음으로써
의외성이 생긴다

인간은 다른 것을 순식간에 분별하는 능력이 뛰어납니다.

그 능력을 이용하여 즉, '굳이 어긋나게 하여' 시선을 유도하고 주목하게 함으로써 효과
적으로 '전달하고 싶은' 것이 '전달'되게 합니다.

HINT 04 ＞ '전달'되는 힘이 강하면 좋은 그림이 되는가

좋은 그림은
'전달하고 싶은' 것이 '전달'된다

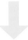

'전달되는' 힘

=

비주얼 표현력이 높으면
좋은 그림이 되는가?

지금까지 디자인에 관한 생각을 이용하여 전달되는 힘을 연마하는 이야기를 했습니다.
그러면 전달되는 힘만 강해지면 좋은 그림을 그릴 수 있게 될까요?

'전달하고 싶은' 것은 목적, '전달되는' 힘은 수단

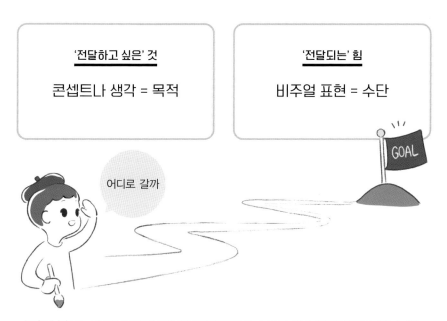

'전달하고 싶은' 것

콘셉트나 생각 = 목적

'전달되는' 힘

비주얼 표현 = 수단

어디로 갈까

GOAL

'전달하고 싶은' 것(목적)이 재미있을수록 보다 매력적인 장소에, '전달되는' 힘(수단)이 강할수록 보다 확실하게 골(목표)에 도달할 수 있다

'전달되는' 힘은 계속 그리면 자연스럽게 올라갑니다. 만화의 1권과 최종권을 비교하면 그림 실력이 현격히 향상된 경우가 있습니다.

하지만 '전달하고 싶은' 것은 그 사람만이 가진 경험이나 지식, 사고에 의한 것으로 그림을 그리는 것 이외의 곳에서 길러집니다. 그러므로 많이 그린다고 느는 것은 아닙니다. 전달하고 싶은 것이 없다면 비주얼 표현이 아무리 뛰어나도 마음에 와닿지 않는 그림이 됩니다. '전달하고 싶은' 것이 가장 중요합니다.

'전달하고 싶은' 것은 가능한 한 단순하게

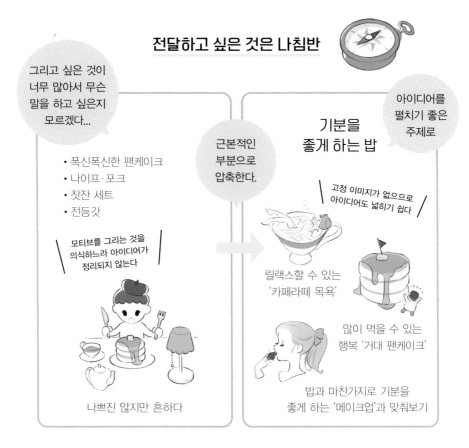

전달하고 싶은 것은 나침반

그리고 싶은 것이 너무 많아서 무슨 말을 하고 싶은지 모르겠다...

• 폭신폭신한 팬케이크
• 나이프·포크
• 찻잔 세트
• 전등갓

근본적인 부분으로 압축한다.

모티브를 그리는 것을 의식하느라 아이디어가 정리되지 않는다

나쁘진 않지만 흔하다

기분을 좋게 하는 밥

아이디어를 펼치기 좋은 주제로

고정 이미지가 없으므로 아이디어도 넓히기 쉽다

릴랙스할 수 있는 '카페라떼 목욕'

많이 먹을 수 있는 행복 '거대 팬케이크'

밥과 마찬가지로 기분을 좋게 하는 '메이크업'과 맞춰보기

'전달하고 싶은' 것은 망설일 때 이끌어 주거나 궤도를 수정하는 나침반이 됩니다. '전달하고 싶은' 것이 많겠지만, 많이 생각하지 말고 최대한 단순하게 생각할 것을 추천합니다. 꼭 참았다가 하는 한마디가 더 울림이 있을 것 같지 않나요?

그 위에 '무엇을 그릴 것인가'가 아니라 '어떤 것을 그릴 것인가'라는 근본적인 부분까지 파고들면 고정 이미지에서 벗어나 아이디어를 펼칠 수 있게 됩니다.

천리길도 한 걸음부터
- 이론과 실전의 반복 -

이 장에서는 그림이나 일러스트를 그릴 때의 3가지 포인트를 소개했습니다.

1 좋은 그림이란 '전달하고 싶은' 것이 '전달되는' 그림

2 디자인 시점에서 그림을 그리면 전달되는 힘이 강해진다

3 '전달하고 싶은' 것이 그림 그릴 때 가장 중요하다

이 책에서는 그림 그릴 때의 포인트를 더욱 자세하게 소개하지만, 공부나 근육 트레이닝과 마찬가지로 갑자기 모든 것을 외워서 사용할 수 있게 되는 것은 아닙니다.

먼저 해보고 싶다고 생각한 표현을 시도해 보거나 자신이 그려온 그림을 재검토하는 것부터 시작해 봅시다. 그리고 여러 사람의 그림을 보고 이론을 되돌아보며 반복해 나가는 것이 중요합니다.

그저 멍하니 그리는 것이 아니라 비주얼의 기초를 의식하고 있으면 보는/생각하는 시점도 바뀌어 효율적으로 향상되어 갈 수 있습니다.

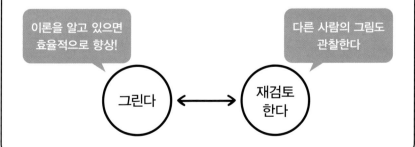

반복하는 것이 중요

이론을 알고 있으면 효율적으로 향상!

다른 사람의 그림도 관찰한다

그린다 ←→ 재검토 한다

title: 꽃피는 날을 꿈꾸며

CHAPTER 02

그릴 것을 정하다
- 아이디어 -

HINT 05 > 아이디어의 정체

아이디어란 '기존 것'의 조합

판초코×나이프 =
커터칼

칼날이 빠지면
뚝 부러진다.

메모×붙이고 뗄 수 있다 =
포스트잇

어디서나
붙이고 뗄 수
있다.

운반할 수 있다×탭×다기능=
스마트폰

터치만으로
다양한 기능을
사용할 수
있다.

단팥(한국)×빵(서양)=
단팥빵

한국과 서양의
컬래버레이션
(collaboration)!

아이디어를 내는 것은 언뜻 어려워 보이지만 사실 누구나 쉽게 낼 수 있습니다. 아이디어 대부분은 '기존 것'을 조합해서 만들어졌기 때문입니다. 지금까지 세상에 생겨난 혁신적인 아이디어 대부분도 '기존 것'의 조합으로 이루어져 있습니다. 즉, 조합하기 위한 '기존 것'만 있으면 아이디어는 누구에게나 생길 수 있습니다.

아이디어가 생기기까지

아이디어가 생기기까지의 기본 흐름

정보를 모은다

▼

분석/정리

▼

아이디어의 강림

평소의 사고	아이디어를 낼 때

'A를 하면 B를 하고...' 직선적인 사고

다방면의 정보를 조합하는
방사선적인 사고

아이디어가 생기기까지의 기본 단계는 3가지가 있습니다. 첫째는 조합하기 위한 '정보 수집', 둘째는 조합하기 위한 '분석/정리', 셋째는 아이디어의 '강림'입니다.
아이디어 내기가 서투른 사람은 평소와 같은 사고 방법이 원인일지도 모릅니다.

아이디어의 포인트

아이디어를 낼 때

'숙성 시간'이 있다

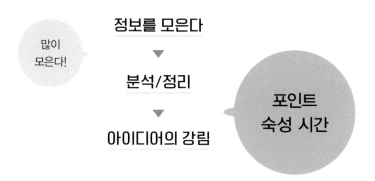

정보를 모은다

많이 모은다!

▼

분석/정리

▼

아이디어의 강림

포인트 숙성 시간

숙성 시간이란 일단 생각했던 것에서
벗어나 아이디어를 재우는 것

아이디어를 내려고 해도 전혀 떠오르지 않는데, 잊어버릴 때쯤 좋은 아이디어가 생각나는 일은 없었나요? 신기하게도 아이디어에는 재움으로써 반죽할 수 있는 숙성 시간이라는 게 있습니다.

이 숙성 시간을 발생시키는 포인트는 2가지가 있습니다. 첫 번째는 '정보를 어쨌든 많이 모으기', 두 번째는 '숙성 중에는 그냥 쉬지 말고 생각했던 것을 잊을 정도로 다른 것에 몰입하기'입니다.

아이디어의 구조

숙성 시간 중에
뇌 속에서 일어나고 있는 일

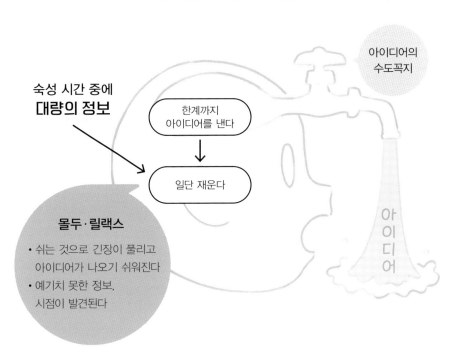

아이디어의
수도꼭지

숙성 시간 중에
대량의 정보

한계까지
아이디어를 낸다

일단 재운다

몰두·릴랙스

• 쉬는 것으로 긴장이 풀리고
아이디어가 나오기 쉬워진다
• 예기치 못한 정보,
시점이 발견된다

아
이
디
어

아이디어를 생각할 때, 대량의 정보에서 아이디어를 짜내는 것으로 머리가 가득 찹니다. 한계까지 생각해도 아이디어가 나오지 않을 때는 휴식을 취해 봅시다. 긴장이 풀리고 아이디어가 나오기 쉬워집니다. 또 다른 작업을 하면 예기치 못한 정보나 새로운 시점이 발견되어 좋은 아이디어가 생기기도 합니다. 한계까지 생각하는 것이 중요하며 노력은 언젠가 보상받게 됩니다.

HINT 06 > Input

아이디어는 조합으로 이루어져 있다

⬇

즉,
정보가 많으면 많을수록 조합이 넓어진다

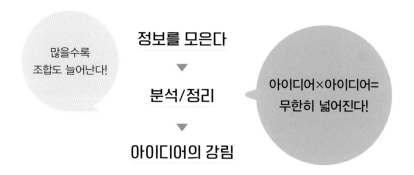

많을수록
조합도 늘어난다!

정보를 모은다

▼

분석/정리

▼

아이디어의 강림

아이디어×아이디어=
무한히 넓어진다!

좋은 아이디어를 만들기 위해서는 어떻게 해야 하는지 몇 가지 포인트를 소개하겠습니다.
첫 번째는 '많은 정보를 모으는 것'입니다. 아이디어는 '조합'으로 이루어져 있기 때문에
정보를 가지고 있을수록 조합은 무한히 넓어집니다.
한 번 본 것은 기억하지 못해도 무의식적으로 뇌에 남아 있다가 언젠가 되살아나서 도
움이 되는 일이 있습니다. 많은 것에 흥미를 넓힘으로써 아이디어의 센스가 연마되어
갑니다.

Output

생각의 땀을 흘려 뇌의 대사를 좋게 한다

아이디어를 내기 위한 세 가지 실천

 아이디어를 내겠다! 라는 의식을 갖는다

 아이디어를 놓치지 않도록 메모한다

 어쨌든 아이디어를 많이 써낸다

'정보를 모은다' 이외에도 좋은 아이디어를 내기 위해 중요한 것이 있습니다. 바로 끈기입니다. 아이디어는 뇌 안에서 만들어지는 것이기 때문에 어쨌든 사고를 일으키려는 의식을 갖는 것이 중요합니다. 또한, 메모를 함으로써 뜻밖의 조합을 발견하거나 생각이 정리되어 더 좋은 아이디어가 됩니다.

이렇게 꾸준히 땀 흘리며 생각한 것은 당신을 배신하지 않습니다. 반드시 재미있는 아이디어로 이어집니다.

자신을 믿자

가장 중요한 것은

'아이디어'가 나온다고 믿는 것!

플라세보 효과

심리학에서도
실증 완료

생각에 따라서
사실은 효과가 없는데
실제로 효과가 나타나는 것

근성이라고 생각하기 쉽지만, 셀프 이미지는 매우 중요합니다. 실제로 추측이 효과를 발휘한다고 심리학에서도 실증되고 있습니다. 자신의 한계에 제한을 두지 않음으로써 아이디어는 더욱 퍼져나가는 것입니다.

누구에게나 멋진 아이디어는 떠오릅니다. 고맙게도 믿는 건 공짜입니다. 자신을 믿고 달려 갑시다.

> **TIP** **플라세보 효과**: 의학용어로 '플라시보 효과'라고도 한다.

보이지 않는 곳에 가치가 있다

숨은 보물 정보를 발굴하자!

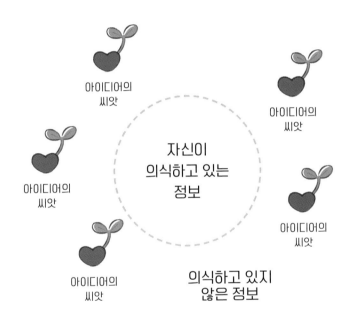

아이디어의 씨앗이 되는 '보물 정보'는 평소에 눈치채지 못하거나 보이지 않는 곳에 숨어 있을 수가 있습니다.

'가치 있는 정보'를 찾는 힌트로 P.038 사고에 '제한을 두지 않는' 방법을 소개합니다.

HINT 07 | 제한을 풀다

사람은 무의식중에 제한을 두고 있다

사고 방법이나 도구를 사용하여
강제로 제한을 푼다!

아이디어의 씨앗이 되는 정보를 많이 얻으려고 해도 누구나 무의식적으로 제한을 두고 있습니다. 그럴 때는 다음과 같은 사고 방법이나 도구를 사용하여 강제로 자신의 제한을 풀고 숨은 보물 정보를 발굴하러 갑시다.

시점을 돌리다

컬러 배스

방법은
간단!

색, 모양, 물건 등 어떠한 한 가지를 의식해서
정보를 찾아본다

예를 들면...

거리에서 붉은
색을 의식한다

사과를 사용한
상품을 모은다

요즘 초등학생의
유행을 좇아본다

뜻밖의 정보와 아이디어를 얻을 수 있다!

컬러 배스의 효과를 사용하면 평소 의식하지 않았던, 생각지도 못한 정보나 아이디어를 얻을 수 있습니다. 한 가지 주제를 정해서 끊임없이 주의를 기울이면 됩니다.

컬러 배스는 아이디어 이외에도 원하는 정보를 의식함으로써 책을 읽기 쉬워지거나, '사람의 상냥함에 주목한다'라고 의식하는 것만으로 약간의 상냥함에 대해서도 행복감이 더 높아지는 등 일상생활에서도 도움이 되는 사고방식입니다.

TIP **컬러 배스(Color Bath)**: 일본에서 생긴 조어로 알려져 있다. 한 가지를 의식하면 그 의식한 것에 대한 정보가 무의식적으로 많이 모이게 되는 심리 효과

현장에 간다

현장에 가면 보이지 않았던 정보를 발견할 수 있다

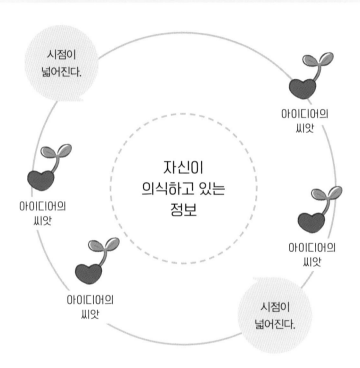

제한을 푸는 방법의 하나로 '현장에 가는' 것도 추천합니다.

평소 그림이나 일러스트의 아이디어를 생각할 때는 책상에 앉아 있는 경우가 대부분 아닐까요?

그리고 싶은 장면이나 모티브가 있는 현장을 찾아감으로써 깨닫지 못했던 정보를 얻을 수 있고 재미있는 아이디어나 이미지가 떠오를 수 있습니다. 현장에 가는 것은 누구나 할 수 있고 매우 효과적인 방법입니다.

서비스나 자료를 사용한다

서비스나 자료를 사용하여 제한을 푼다

이미지 검색 서비스/참고 사이트
국내외를 막론하고 인터넷상에 있는 정보를 무한히 찾을 수 있다.
Naver, Google이 대표적

자료집/연감/도록
프로의 시선으로 보다 세련된 정보를 얻을 수 있다.
유행도 파악하기 쉽다.

SNS/신문/TV 등
대중 매체와 소셜 미디어는 시기적절한 정보를 얻을 수 있다.

컬러 배스와 마찬가지로
정보를 얻는 의식이 중요

세상에는 아이디어를 생각하는 데 있어서 매우 편리한 도구가 있습니다.
주의점으로는 비주얼(타인의 작품)을 그대로 그려 버리면 '도용'이 되므로, 왜 그 표현이
재미있는지를 분석하고 그 결과로 얻은 정보를 자신의 아이디어에 반영하도록 합시다.

HINT 08 > 연상 게임

하나의 키워드에서 연상해 간다

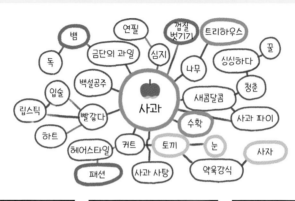

●~ 로 조합	●~ 로 조합	●~ 로 조합

사과 집에 사는 요정과
수확하는 인간

토글로 감은 뱀 드레스

눈 토끼가 아닌 눈 사자

이번에는 아이디어를 내는 단계인 '아웃풋(Output)'에 대해 누구나 할 수 있는 간단한 방법을 소개합니다. 첫 번째는 연상 게임입니다. 방법은 하나의 키워드에서 관련된 말을 연결해 나가는 것입니다. 연상 게임의 좋은 점은 혼자서도 할 수 있다는 것과 원래의 키워드에서는 나오지 않았던 키워드까지 도달할 수 있다는 것입니다.

원래의 키워드와 조합해도 좋고, 넓혀진 키워드끼리 조합해도 재미있습니다.

타인과 이야기하다

남에게 이야기함으로써 시야가 넓어진다

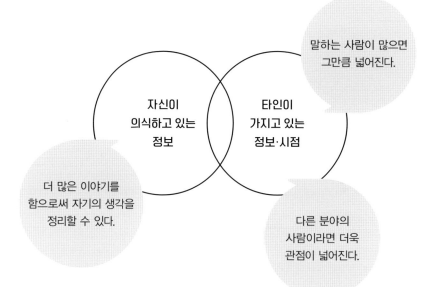

두 번째는 타인과 이야기하는 것입니다. 비즈니스 세계에서도 여러 사람이 모여 서로 아이디어를 내는 '브레인스토밍'이 있습니다. 흔히 있는 수법이지만, 다른 사람과 이야기함으로써 예상외의 시점을 얻거나 자기 안의 아이디어를 정리할 수 있는 등 좋은 점이 많습니다. 새로운 관점을 원한다면 내가 잘하는 분야가 아닌 다른 분야를 잘하는 사람과 이야기하는 것을 추천합니다.

그리고 가장 중요한 것은 아이디어를 내는 데 도움을 준 사람에 대한 감사를 잊지 않는 것입니다.

If의 세계

형태, 색상, 크기, 시간, 장소, 상식 등 하나 바꿔보기

형태

스커트와 찻잔을 교체한다

색상

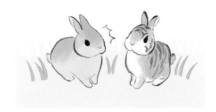

토끼의 털을 호랑이 무늬로 한다

크기

거대 빙수

상식

달에서 유성을 쏜다

형태, 색상, 크기, 시간, 장소, 상식 뭐든지 좋으니 하나를 교체하는 방법입니다.

공통점이 있는 비슷한 것끼리는 교체하기 쉬우므로 연상 게임과 번갈아서 사용하면 아이디어를 내기 쉬워집니다.

일러스트에 반영시키는 난이도는 높지만, 정반대의 이미지끼리 합치면 갭이 크고 재미있습니다.

오스본 체크리스트

키워드를 각 항목에 적용해 본다!

> 사과

전용 — 사용법을 바꾼다
사과 베레모

응용 — 다른 사용법은? 비슷한 것은?
사과 토끼

변경 — 색, 형태, 의미 등 무언가를 변경
네모난 사과

확대 — 크게, 무겁게 하면
사과 집

축소 — 작게, 가볍게 하면
사과 귀걸이

대용 — 다른 것으로 대용
유리 사과

재배치 — 치환하면
사과 무늬를 교체

역전 — 거꾸로 하면
껍질과 내용물의 색을 반전

결합 — 조합하면
자르면 케이크

준비한 항목에 적용하여 아이디어를 내는 '오스본 체크리스트'라는 것이 있습니다. 하나의 키워드를 다양한 시점에서 다시 볼 수 있으므로 추천합니다.

항목에 따라서는 잘 안되는 조합도 있으므로 체크리스트 전부를 채울 필요는 없습니다. 자신에게 맞는 형태로 사용해 보세요.

TIP **오스본 체크리스트**: 브레인스토밍의 창시자인 알렉스 F 오스본(1888–1966)이 생각해낸 발상법

HINT 09 > 실제로 해본다

키워드에서 연상 게임을 한다

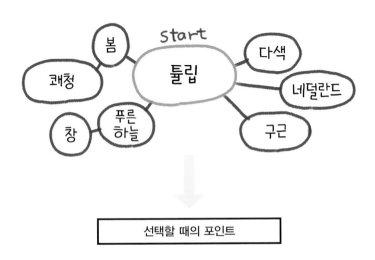

선택할 때의 포인트

· 하나라도 공통점이 있는 것은 맞추기 쉽다

· 너무 많이 선택하지 않는다(많아도 3개까지)

· 자신의 마음이 설레는 것을 선택한다

실제로 연상 게임을 사용해서 '전달하고 싶은' 것을 써보도록 합니다.
이번에는 '튤립' 키워드에서 넓혀가겠습니다. 메인 키워드 선택부터 아이디어를 조합할
때까지 공통으로 중요하게 생각하는 포인트는 '자신의 마음이 설레는 것을 선택한다'입
니다. 왜냐하면 관심이 가는 것에 관해서는 아는 정보가 많으므로 아이디어를 내기 쉽고
또, 그릴 때 동기부여 유지도 되는 등 장점이 많기 때문입니다.

아이디어는 발돋움하지 않아도 좋다

선택한 키워드를 조합한다

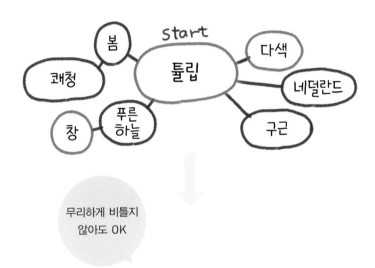

무리하게 비틀지
않아도 OK

어디에 사용할지, 어떤 장면으로 할지
구체적으로 이미지화한다
'창문으로 보이는 선명한 튤립 밭'

갑자기 대단한 아이디어를 내려고 하면 반대로 자신에게 제한을 가하기 때문에 우선은 아이디어를 발돋움하려고 하지 말고 '조합'하는 것을 의식해 봅시다.

그때 '어디에 사용할 것인가?', '어떤 장면으로 할 것인가?' 등 정경을 이미지화하면 키워드를 정리하기 쉬워집니다. 물론 낸 키워드를 모두 사용하지 않아도 되고, '역시 다른 키워드가 좋겠다'라고 하며 바꿔도 OK입니다! 중요한 것은 '조합'하는 것입니다.

'전달하고 싶은' 것에서 아이디어를 더욱 부풀린다

전달하고 싶은 것
'창문으로 보이는 선명한 튤립 밭'

중요해 보이는
키워드를
하나 뽑는다

창

연상 게임으로 다시 넓힌다

'전달하고 싶은' 것이 평범하다고 생각하는 사람들도 걱정마세요. 거기서부터 더 좋은 쪽으로 변화시켜 갑시다.

완성된 '전달하고 싶은' 것에서 한 가지만 더 신경이 쓰이는 단어를 끄집어내 보세요. 포인트는 '가장 중요해 보이는 키워드'를 고르는 것입니다. 선택한 키워드로 다시 한 번 연상 게임을 해봅니다.

아이디어를 낼 때는 신중하게 시간을 들이자

'창문으로 보이는 선명한 튤립 밭'

더 검토!

전달하고 싶은 것을 '상상 속 풍경의 아름다움'으로 변경!

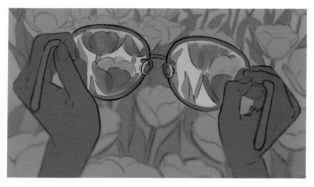

창문을 사람의 시선인 안경으로 바꾸고 안경테 밖의 채도를 낮추어
선명한 튤립 밭과 대비시킵니다.

두 번째 연상 게임에서 나온 키워드에서 더 검토하여 아이디어를 완성해 보았습니다. 초기 안과 비교하면 근본적인 부분까지 파고들어 단순하게 함으로써 말만으로도 와닿는 내용이 되지 않았나요?
처음에는 잘 안되는 게 당연합니다. 중요한 것은 몇 번이고 다시 생각하는 것입니다. 꼭 아이디어를 내는 시간을 소중히 여겨 주세요.

그림이 서투른 사람의 강점
- 센스의 좋은 점 -

흔히 주위 사람들보다 그림을 잘 못 그려서 우울해 하는 사람을 볼 수 있습니다. 잘하는 사람은 그만큼 많은 시간을 '그리는 것'에 쏟고 있지만 반대로 생각하면 그림이 서투른 것은 '다른 일에 시간을 쏟았기' 때문이라는 얘기가 됩니다. 이 '다른 일에 시간을 쏟았다'라는 것이야말로 자신만의 강점입니다.

지금까지 아이디어를 내기 위해서는 많은 정보가 필요하다고 했습니다. '센스가 좋다'라는 말이 있지만, 사실 센스도 아이디어와 마찬가지로 '많은 지식·정보를 조합하는 것'에서 연마되는 것입니다.

비주얼 표현은 그릴수록 향상되어 갑니다. 다만 '전달하고 싶은' 것은 그 사람이 가지고 있는 지식이나 경험에 큰 영향을 받습니다.

그림이나 일러스트를 잘 못 그리는 사람은 그림 실력이 좋은 사람보다 더 많은 '지식·경험'을 가지고 있다고도 말할 수 있습니다. 그 보여주는 방법, '전달하는 방법'을 이제부터 연마하면 됩니다. 그러면 당신만이 그릴 수 있는 매력적인 작품을 만들 수 있습니다.

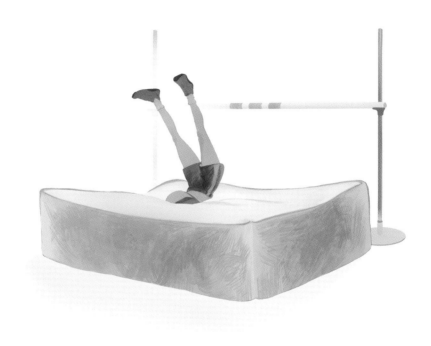

title : 식빵 매트
motif : '장대 높이뛰기', '식빵'
comment :
식빵과 매트의 '형태'와 '부드러움'의 공통점에서 착상.
매트에 몸을 던졌을 때 빵의 맛있는 향이 풍기면 재미있을 것 같아서
장대 높이뛰기 착지 장면으로 정했습니다.

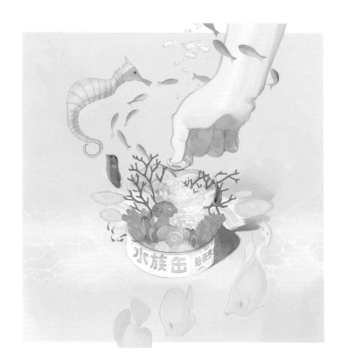

title: 위 '수족 캔', 왼쪽 아래 '너에게 보내는 표류기', 오른쪽 아래 '수족 캔 드롭스'
motif: 수족관, 통조림
comment:
바다 생물을 '보존하는' 수족관과 음식을 '보존하는' 통조림에서 착상을 얻었습니다. 해
양생물과 통조림에는 다양한 종류가 있어 시리즈로 그렸습니다.

CHAPTER

03

그림을 설계하다

- 구도 -

HINT 10 ｜ 그림이 정리되지 않을 때

이런 것을 하고 있지 않습니까?

눈부터 그리는 것을 좋아해! 어라, 밸런스가…

세세한 부분부터 그리기 시작한다
'1점 집중 타입'

여백은 채워야 한다… 어라……

전부 그려 넣지 않으면 불안해!
'여백 공포증 타입'

튤립 그리고 나비 그리고… 어라……

먼저 아무 생각 없이 그리기 시작한다!
'마음 내키는 대로 타입'

구도 만들기로 해결!

전체가 잘 정리되지 않을 때는 구도를 바꿔봅니다. 구도란 일러스트 안에 모티브나 그리고 싶은 것을 배치하는 방법입니다. 여기에서는 구도의 사고방식이나 만드는 방법의 요령을 소개합니다.

구도는 무엇 때문에 있는가

구도는 항해도!

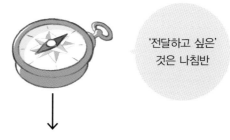

'전달하고 싶은' 것은 나침반

골(Goal)은 '전달하고 싶은' 것이 '전달되는' 것

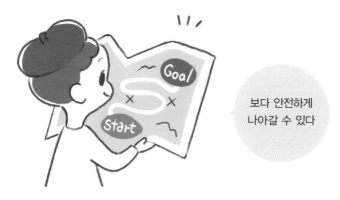

보다 안전하게 나아갈 수 있다

애초에 구도란 무엇 때문에 있는 것일까요?

P.026에서는 '전달하고 싶은' 것은 그림을 그리는 데 있어서 '나침반'이 된다고 이야기했습니다. 구도에는 '항해도'로써의 역할이 있습니다. 나침반과 함께 항해도가 있으면 더 안전하게 목적지로 향할 수 있습니다.

구도는 일러스트를 생각한 대로 완성하기 위한 매우 중요한 존재입니다.

이미지와의 링크

인간의 눈은 이미지와 의미를 결합시킨다

	수평선	수직	비스듬한

중력 등 자연의
원리를 느낀다

조용·온화　　　　힘의 세기·안정　　　생동감

	동그라미	사각	삼각

일상에서
볼 수 있는 것의
이미지

완전, 순수, 둘러싸다　　무기적 인상　　　통일, 신뢰, 안정
　　　　　　　　　　　(빌딩이나 건물)

구도를 생각하는 데 있어서의 포인트는 P.011, P.013에서 이야기한 '사람은 눈에 들어온 정보에 대해서 의미를 찾는다'라는 것입니다. 이를 의식함으로써 보다 효과적으로 구도를 설계할 수 있습니다.

구도는 든든한 지원군

항해도=구도를 생각해 두면 이렇게 편하다

아이디어를 시험하기 쉽다

그리기 전 단계에서 많은 아이디어를 검증하기 쉽다

보여주고 싶은 부분을 생각하기 쉽다

콘트라스트나 밀도, 전체의 균형 등
어디를 보여주고 싶은지 생각하기 쉽다

그리기에 집중할 수 있다

전체 배치나 색상 등을 미리 정해둠으로써
세부 그리기에 집중할 수 있다

구도를 미리 설계해 두면 좋은 것이 많습니다. 먼저 그리기 전 단계이기 때문에 아이디어를 많이 시도해 볼 수 있습니다. 또, 어디에 무엇을 배치하면 주목받을 수 있는지 전체의 균형을 내려다보며 생각하기 쉬워집니다. 더욱이 구도 단계에서 배색까지 결정해두면 골(목표)을 알 수 있으므로 망설이는 시간을 줄일 수 있어 매우 효율적으로 작업할 수 있습니다. 구도는 그림 그리기에 있어서 든든한 지원군이 됩니다.

HINT 11 | 구도를 그릴 때의 포인트

좋은 구도를 만들기 위한 세 가지 포인트

큰 블록으로 그린다

흑백으로 그린다

생각나면 어쨌든 그린다

이번에는 실제로 구도를 어떻게 만드느냐입니다. 포인트는 3가지입니다.

첫째, 가능한 세부 사항은 그려 넣지 말고 큰 블록으로 그릴 것.

둘째, 색은 많이 사용하지 말고 흰색, 검은색, 회색의 3색으로 그릴 것.

셋째, 생각나면 어쨌든 많이 그릴 것.

그러면 그릴수록 구도를 생각하는 힘이 단련되기 때문에 꼭 많이 그려 보세요.

그림과 배경

면적이 좁으면 '그림', 면적이 넓으면 '배경(바탕)'으로 보인다

펼쳐진 산맥(그림)과
하늘(배경)로 보인다

하늘(배경)에 떠 있는 달이나
태양(그림)으로 보인다

배경(바탕)을 의식하면 그림 전체의 균형이 맞춰진다

상단의 배경(바탕)이 막혀
답답한 이미지

여백이 생겨 화면 내부를
파악하기 쉽다

사람의 시각은 면적이 좁은 부분을 그림, 넓은 부분을 배경(바탕)으로 파악합니다.
그림은 그려 넣기 때문에 의식하기 쉽지만, 배경(바탕)도 일러스트 전체의 균형을 잡는
중요한 요소입니다. 배경(바탕)도 의식해 주세요.

TIP **'그림과 배경'**: 이는 P.018~P.019에서 소개한 게슈탈트 요인의 '6. 면적'에 해당한다.

시선의 흐름

구도를 만들 때는 감상자의 시선이 어떻게 움직이는지 의식하자

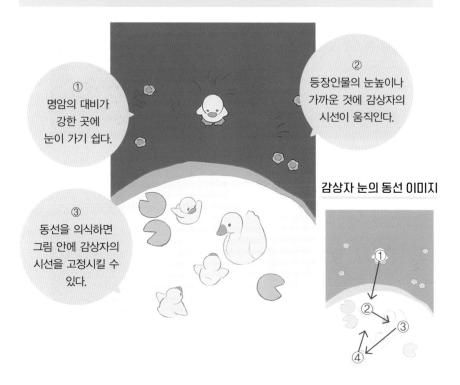

① 명암의 대비가 강한 곳에 눈이 가기 쉽다.

② 등장인물의 눈높이나 가까운 것에 감상자의 시선이 움직인다.

③ 동선을 의식하면 그림 안에 감상자의 시선을 고정시킬 수 있다.

감상자 눈의 동선 이미지

구도를 만들 때는 감상자의 시선이 어떻게 움직이는지 의식해 보세요.

먼저 명암 차가 강한 부분에 주목하고 거기서부터 가까운 것에 시선이 움직입니다.

시선의 움직임을 조절할 수 있다면 감상자의 시선을 일러스트 안에 고정시킬 수도 있게 됩니다.

역시 콘트라스트

보여주고 싶은 부분을 의식하여 콘트라스트를 준다

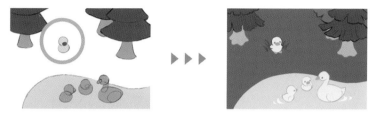

붉은 동그라미 부분을 보여주고 싶다　　　색상, 여백, 크기, 밀도의 콘트라스트를 의식

단　　모든 것에 콘트라스트를 줄 필요는 없다

온화함을 표현하기 위해 색의 콘트라스트를
낮추고 여백이나 밀도로 강약을 준다

연속되는 모양으로 만들어 모티브를
하나만 바꿔서 콘트라스트를 준다

중요하기 때문에 여러 번 이야기하지만 구도에서도 '콘트라스트'를 의식해 보세요.
보여주고 싶은 모티브나 장소를 정해놓고 주변을 배치해도 되고, 전체를 배치한 다음 퍼즐처럼 조정해도 됩니다.
어쨌든 중요한 것은 '전달하고 싶은' 것이 '전달되는' 구도로 되어 있는지의 여부입니다.

HINT 12 | 선에 맞추다
– 유선/방사선/황금 직사각형

구도가 망설여질 때는 선 안에 끼워 본다

유선

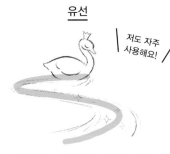

저도 자주 사용해요!

우아하고 아름다움, 자연스러움

방사선

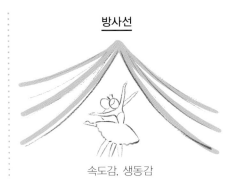

속도감, 생동감

황금 직사각형

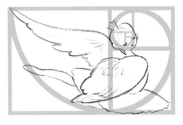

사람이 아름답다고 느끼기 쉽다

앵무조개 같은 이미지

구도를 만들다가 배치에 망설이게 될 때 추천하는 방법은 선이나 도형에 맞추는 것입니다. 황금 직사각형이란 황금비로 만들어진 암모나이트와 같은 형태를 하고 있습니다. 황금 비는 '사람이 가장 아름답다고 느끼는 비율'로 유명한 회화나 기업 로고 등 모든 분야에 서 사용되고 있습니다.

도형에 맞추다
- 동그라미/사각/삼각

구도가 망설여질 때는 도형 안에 넣어 본다

동그라미

부드럽다, 단정한 인상

사각형

차분하다, 안정된 인상

삼각형

신뢰, 규율

다각형

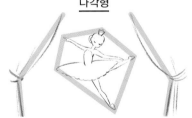

정점의 위치를 바꾸는 것만으로
인상이 바뀐다

다음으로 구도를 도형에 맞추는 방법을 소개합니다. P.056에서 이야기한 것처럼 '사람은 이미지와 의미를 연결'하므로 구도에 적용하는 도형에 따라 인상을 바꿀 수 있습니다. 다각형에서는 정점의 위치를 바꾸는 것만으로 차분한 인상으로도, 역동적인 인상으로도 만들 수 있습니다.

분할법
- 2분할/3분할/래버트먼트/대각선 방식

아름답게 보이는 비율로 분할한다

다양한 분할법

2분할법

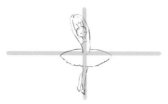

화면을 두 개로 나누는 안정된 구도

3분할법

가로세로를 3등분한 선을 그린다.
중심이 어긋나 여운이 있는 구도

래버트먼트

좌우에 정사각형을 만드는 안정된 구도

대각선 방식

4개의 변에서 45도의 대각선을 그린다.
생동감이 있다

P.062에서 소개한 황금 직사각형처럼 비율을 바탕으로 화면을 분할한 '분할법'을 소개 합니다. 선이 분할되는 위치나 방향에 따라 차분한 이미지부터 역동적인 이미지까지 다 양한 인상을 줄 수 있습니다.

TIP **래버트먼트(Rabatment)**: 직사각형의 짧은 변을 한 변으로 한 정사각형을 좌우로 배치한 분할법. 정사각형은 변의 길이가 모두 같아 안정된 인상을 준다.

분할법
- 황금분할

1개 선(선분 AB)을 황금분할한다

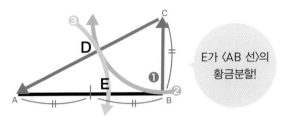

E가 〈AB 선〉의 황금분할!

① B에서 수직으로 〈AB 선〉의 절반의 길이를 그리고 C에서 A를 향해 〈AC 선〉을 그린다.
② C를 축으로 〈BC 선〉과 같은 길이로 〈AC 선〉 위에 점 D를 만든다.
③ A를 축으로 〈AD 선〉과 같은 길이로 〈AB 선〉 위에 점 E를 만든다.

이를 사용하면 원하는 캔버스 크기로 그리드를 만들 수 있다!

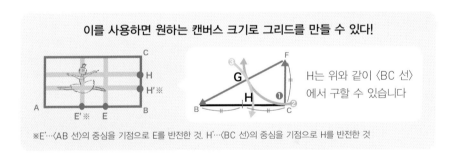

H는 위와 같이 〈BC 선〉에서 구할 수 있습니다

※E'…〈AB 선〉의 중심을 기점으로 E를 반전한 것. H'…〈BC 선〉의 중심을 기점으로 H를 반전한 것

황금분할은 직선자와 컴퍼스 또는 원형자가 있으면 만들 수 있습니다.
황금분할을 이용하면 원하는 캔버스 크기로 그리드를 그릴 수 있습니다.
여기서는 황금분할로 도출한 E, E', H, H'에서 연장되는 선이나 교차점에 일러스트 포인트가 오도록 배치했습니다.

> **TIP** **황금분할**: P.062에서 소개한 '황금 직사각형'도 이 분할법을 이용한 것

HINT 13 〉흑백으로 한다

화면이 정리되지 않으면...

흑백으로 다시 본다

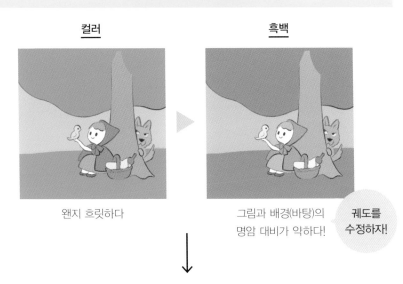

컬러　　　　　　　　　　흑백

왠지 흐릿하다　　　　그림과 배경(바탕)의　　궤도를
　　　　　　　　　　명암 대비가 약하다!　　수정하자!

다시 보는 것으로
완성했을 때 어긋나는 것을 줄일 수 있다

이번에는 그리기를 시작한 후에 구도를 확인하고 조정하는 방법을 소개합니다. 앞서 구도 만들기에서 '흑백으로 만드는 것'을 추천했습니다(P.058). 그려 나가면서도 가끔 흑백으로 해서 다시 보는 것이 좋습니다.

흑백으로 하면 명암의 대비를 파악하기 쉬워집니다. 처음에는 콘트라스트를 의식하고 있어도 그리다 보면 세부에 정신이 팔려 전체의 콘트라스트가 약해질 수 있습니다. 그럴 때 중간 단계에서 흑백으로 하여 재확인하면 완성했을 때 어긋나는 것을 줄일 수 있습니다.

단조롭지 않은가?

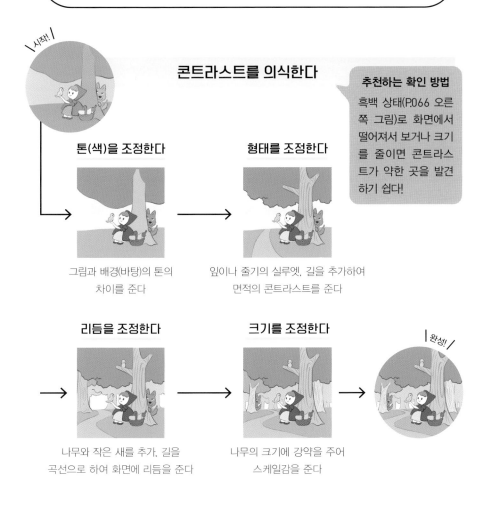

콘트라스트를 의식한다

추천하는 확인 방법
흑백 상태(P.066 오른쪽 그림)로 화면에서 떨어져서 보거나 크기를 줄이면 콘트라스트가 약한 곳을 발견하기 쉽다!

톤(색)을 조정한다
그림과 배경(바탕)의 톤의 차이를 준다

형태를 조정한다
잎이나 줄기의 실루엣, 길을 추가하여 면적의 콘트라스트를 준다

리듬을 조정한다
나무와 작은 새를 추가, 길을 곡선으로 하여 화면에 리듬을 준다

크기를 조정한다
나무의 크기에 강약을 주어 스케일감을 준다

콘트라스트를 항상 의식하면서 그립시다.
톤(색), 형태, 리듬, 크기 각각에 의도한 콘트라스트를 주었는지 확인하세요.

다시 그리는 것이 어려울 때

다 그렸지만, 왠지 별로……

그럴 때는!

세 가지 비법

\ Before |

색 조정

트리밍

PC나 스마트폰의 색채 조정 도구로 앞의 인물과 배경의 콘트라스트를 조정!

흐리게 하기

여분은 없었던 걸로!

배경을 흐리게 하여 메인을 돋보이게 한다

다 그리고 나서 '왠지 별로'라고 느껴지지만, 다시 그리는 것이 어렵다면 이럴 때 추천할 만한 세 가지 방법이 있습니다.

- 색 조정으로 그림과 바탕(배경)의 콘트라스트 강약을 다시 준다.
- 트리밍으로 여분의 부분을 잘라 균형을 조절한다.
- 흐리게 하여 정보량을 줄이고 메인을 돋보이게 한다.

자료 수첩을 만든다

만일의 경우에 도움이 되는

구도의 서랍장을 만든다!

메모를 한다

사진을 찍는다

타인의 작품을 체크한다

흑백으로 다시
보면 좋다!

마지막으로 구도 만들기가 향상되는 방법을 소개합니다.

구도도 아이디어와 같아서 정보량(소재)이 많을수록 재미있는 구도를 만들 수 있습니다. 평소에 좋은 구도를 메모로 남기거나 사진을 찍을 때 구도를 의식해 보세요. 자기 안에 패턴이 축적되어 일러스트를 그릴 때도 구도의 이미지가 샘솟기 쉬워집니다. 다른 사람의 작품을 흑백으로 보는 것도 추천합니다. 그때는 명암의 대비와 시선 유도를 의식해서 보면 재미있습니다.

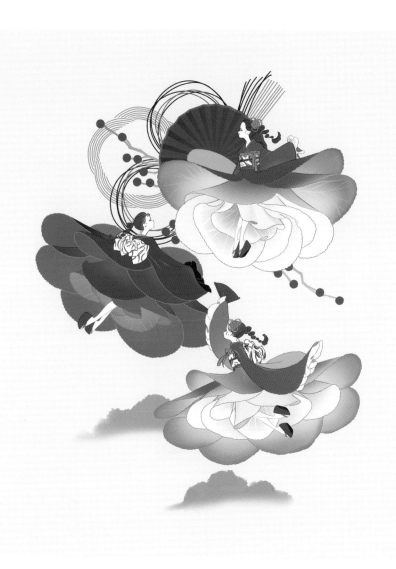

title: 아름다운 날에
motif: '모란채' '성인식'
composition: 유선 구도

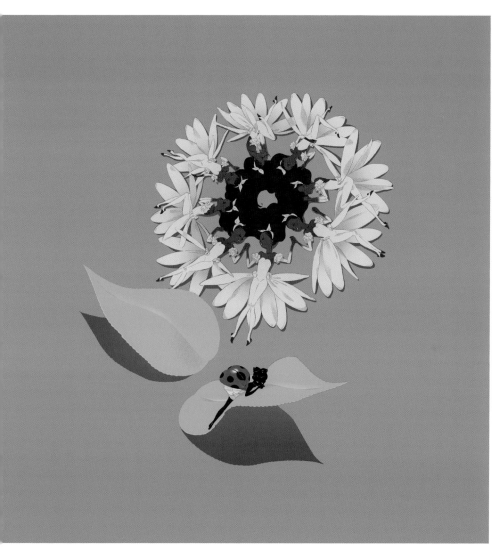

title: 해님의 아이
motif: '해바라기', '낮잠'
composition: 원형 구도

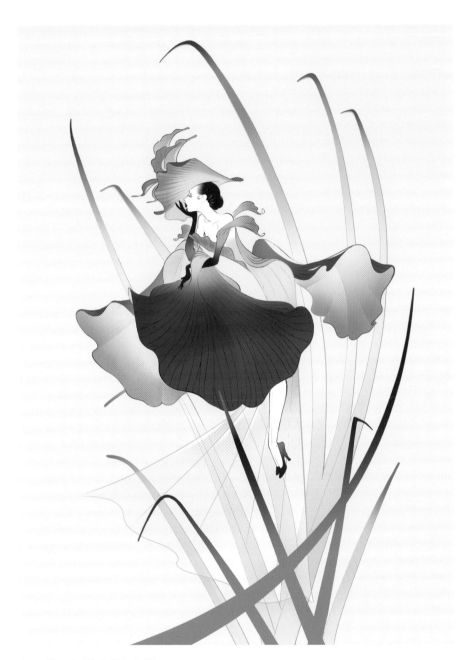

title: 여러 세대를 애타게 기다리며
motif: '창포', '귀부인'
composition: 황금 직사각형 구도

그리기

- 디테일 -

HINT 14 ⟩ 세심하게 그리는 것의 중요성

어느 그림이 좋다고 생각하나요?

✕ 선화가 어긋나 있거나 색이
삐져나와 있다

◯ 선이나 색의 삐져나옴이 없도록
세심하게 처리하고 있다

보고 있는 사람은 알고 있다
세부에도 신경을 쓰자

위의 일러스트를 비교했을 때 어떤 인상을 받았나요?

인간은 보는 힘이 뛰어나기 때문에 세부적인 처리가 허술하면 그것을 쉽게 알게 됩니다.

반대로 세세한 부분까지 깔끔하게 마무리한 일러스트라면 성실함이 느껴지고 호감도도
높아집니다.

일러스트를 완성할 때는 꼭 세부의 처리까지 신경 써주세요.

세부가 전체를 만든다

세부가 모여서

그림의 인상을 만든다!

| 모서리가 뽀족하다 | 모서리가 둥글다 |

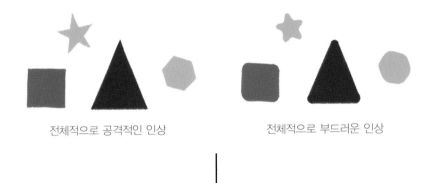

전체적으로 공격적인 인상 전체적으로 부드러운 인상

세부의 처리로 전체 인상이 바뀐다!

일러스트 전체의 인상은 세부의 집합체로 만들어집니다.

그것을 이용하여 세부의 처리를 통일하면 일러스트 전체의 인상을 바꿀 수 있습니다. 세부를 그릴 때는 선/면/색/질감 등의 처리 방법에 주의를 기울입시다.

밀도로 차이를 주자

보이고 싶은 부분은

그림을 더 그려 넣어 차이를 준다

전체적으로 그려 넣는다	그려 넣는 양에 강약을 준다

✕ 전체에 시선이 흩어져 버린다　　　○ 그림이 많은 곳에 시선이 모인다

세부적으로 그리는 양에 차이를 두어 깊이와 강약을 줄 수 있습니다.

또한 시선을 모으고 싶은 부분을 더 그리면 아이캐처(Eye-catcher)가 되어 그림의 매력을 한층 더 올릴 수 있습니다.

질감을 만든다

질감에도 콘트라스트를!

이미지를 연출한다

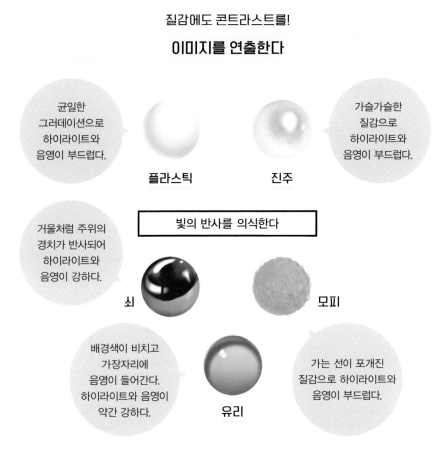

균일한
그러데이션으로
하이라이트와
음영이 부드럽다.

플라스틱

진주

가슬가슬한
질감으로
하이라이트와
음영이 부드럽다.

거울처럼 주위의
경치가 반사되어
하이라이트와
음영이 강하다.

빛의 반사를 의식한다

쇠

모피

배경색이 비치고
가장자리에
음영이 들어간다.
하이라이트와 음영이
약간 강하다.

유리

가는 선이 포개진
질감으로 하이라이트와
음영이 부드럽다.

질감을 제대로 그려내면 보는 사람에게 전달되기 쉬워 흥미를 끌 수 있습니다.
질감은 빛의 반사를 의식하면 연출하기 쉬워집니다. 예를 들어 금속은 빛의 반사가 강하기 때문에 음영이 강하고 플라스틱은 빛의 반사가 약하기 때문에 음영이 약해집니다.

HINT 15 | 생각대로 그릴 수 없는 원인

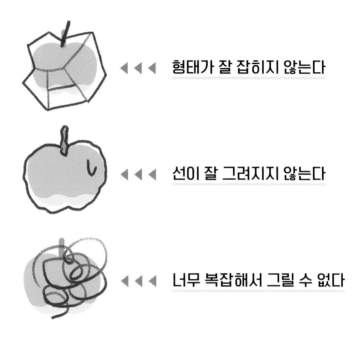

◀◀◀ **형태가 잘 잡히지 않는다**

◀◀◀ **선이 잘 그려지지 않는다**

◀◀◀ **너무 복잡해서 그릴 수 없다**

처음에는 능숙하게 그릴 수 없는 것이 당연하다!
그리는 방법은 하나가 아니다!

'형태가 잘 잡히지 않는다', '선이 잘 그려지지 않는다', '너무 복잡해서 그릴 수 없다'.
이럴 때의 대처법을 소개합니다.

형태를 단순화

형태가 잘 잡히지 않을 때는

큰 블록으로 본다

복잡한 것은
더욱 단순화한다

단순화	형태를 잡는다	완성

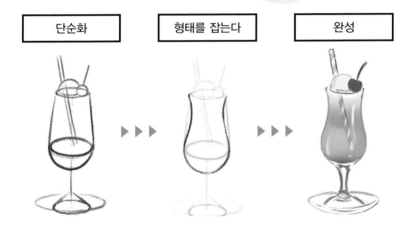

동그라미, 삼각, 사각처럼 형태를 단순화하여 윤곽을 잡은 후 그리는 방법입니다. 이렇게 하면 전체의 균형을 잃지 않고 세부를 그려 나갈 수 있습니다.

복잡한 것은 단계로 나누어 형태를 단순화하고 조금씩 그려 나가도록 합시다.

면으로 형태를 파악한다

선이 잘 그려지지 않을 때는

면에서 선을 가져온다

전체를 칠해 형태를 잡는다

캔버스를
회전시키면서
그리면 예쁜 곡선을
그리기 쉽다

**다른 레이어를 사용하여
위에서 선으로 따라 그린다**

**전체를 칠한 레이어를
제거하여 완성!**

선이 잘 그려지지 않을 때의 대처법입니다.
전체를 칠한 후에 다른 레이어로 형태를 따라 그리면 선을 그리기가 매우 쉬워집니다. 또한 실루엣으로 그리기 때문에 전체의 균형을 잡기 쉽고 적절한 선을 한 번에 결정할 수 있어 작업의 효율성이 좋습니다.

사진을 참고한다

너무 복잡해서 그릴 수 없을 때는

사진에서 형태를 흉내낸다

사물 이외에도
인물을 그릴 때
실제로 포즈를 취해
참고해도 OK

사진 촬영	사진을 보면서 형태를 그린다

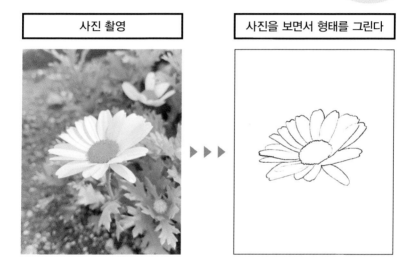

▶ ▶ ▶

도저히 잘 그릴 수 없을 때 최종 수단으로 사진이나 3D 모델을 참고하는 방법이 있습니다. 주의할 점은 사진에는 저작권이 있으므로 자신이 촬영한 사진으로 진행합시다. 또, 사진을 따라 그리는 방법도 있지만 따라 그리기만 하면 그림 실력은 그다지 오르지 않고 그림의 매력도 손상됩니다. 되도록 모사를 해서 형태를 이해하도록 합시다.

HINT 16 > 선의 굵기

선의 굵기를 바꾼다!

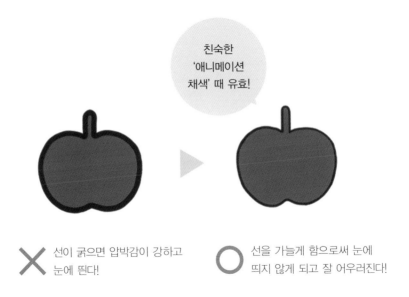

친숙한
'애니메이션
채색' 때 유효!

✕ 선이 굵으면 압박감이 강하고 눈에 띈다!

◯ 선을 가늘게 함으로써 눈에 띄지 않게 되고 잘 어울러진다!

선이 면과 어울리지 않는다고 생각한 적은 없나요? 그럴 때 유용한 방법을 소개합니다. 첫 번째는 선을 가늘게 하는 것입니다. 이것은 '애니메이션 채색'을 할 때 좋은 방법입니다. 어울리지 않는 이유는 선이 굵고 윤곽이 눈에 띄어 잘 어울러지지 않기 때문입니다. 선을 가늘게 하면 눈에 띄지 않게 됩니다.

선과 면의 콘트라스트

선과 면의 콘트라스트를 의식!

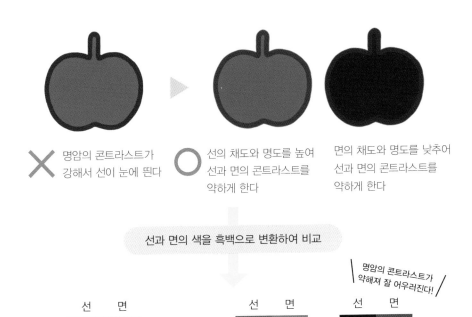

✕ 명암의 콘트라스트가 강해서 선이 눈에 띈다

◯ 선의 채도와 명도를 높여 선과 면의 콘트라스트를 약하게 한다

면의 채도와 명도를 낮추어 선과 면의 콘트라스트를 약하게 한다

선과 면의 색을 흑백으로 변환하여 비교

명암의 콘트라스트가 약해져 잘 어울러진다!

선 면 선 면 선 면

▶ ▶ ▶

색의 콘트라스트가 너무 강하면 선이 눈에 띄어 면과 어울리지 않을 수 있습니다.
그 경우 위와 같이 색의 콘트라스트를 조정하여 해결할 수 있습니다.

선과 면의 경계

선과 면의 경계에 주목!

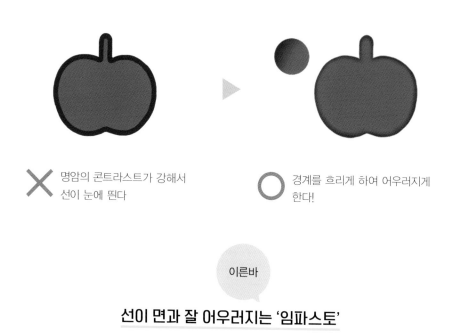

✗ 명암의 콘트라스트가 강해서
선이 눈에 띈다

○ 경계를 흐리게 하여 어우러지게
한다!

이른바

선이 면과 잘 어우러지는 '임파스토'

선과 면의 경계 부분에 주목해 봅시다.

이번에는 색을 바꾸는 것이 아니라 그러데이션으로 경계를 흐리게 하는 방법입니다. 이른바 '임파스토'에서 사용되는 방법입니다. 이렇게 함으로써 선과 면의 경계에 콘트라스트가 없어지고 선이 어우러집니다.

그 외

차라리 선을 그리지 않겠어!

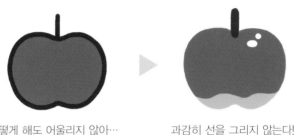

어떻게 해도 어울리지 않아… 과감히 선을 그리지 않는다!

전체를 칠하여 형태를 잡는 방법

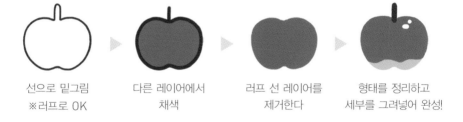

선으로 밑그림 다른 레이어에서 러프 선 레이어를 형태를 정리하고
※러프로 OK 채색 제거한다 세부를 그려넣어 완성!

그래도 선이 어울리지 않는다면……. 그럴 때 추천하는 방법은 과감히 선을 그리지 않는 것입니다. 애초에 선이 없으면 어울리지 않아서 고민하는 일도 없습니다.

단. 평범한 느낌이 들기 때문에 질감을 넣거나 메인 모티브가 배경에 녹아들지 않도록 배색에 신경 쓰는 등 강약에 주의합니다.

HINT 17 | 전달되면 OK

사실적으로 그리는 게 정답이 아니다

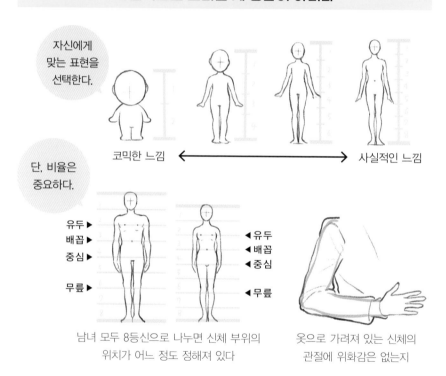

자신에게 맞는 표현을 선택한다.

코믹한 느낌 ←————————→ 사실적인 느낌

단, 비율은 중요하다.

유두 ▶
배꼽 ▶
중심 ▶

무릎 ▶

◀ 유두
◀ 배꼽
◀ 중심

◀ 무릎

남녀 모두 8등신으로 나누면 신체 부위의 위치가 어느 정도 정해져 있다

옷으로 가려져 있는 신체의 관절에 위화감은 없는지

이어서 전신 그리는 방법을 소개합니다.

우선 전제로, 인체는 꼭 정확하게 그릴 필요는 없습니다. '전달하고 싶은' 것이 '전달된다' 면 사실적으로 그릴 필요가 없기 때문입니다. 인체의 기본은 접어둡시다. 다만 비율이 어 긋나거나 관절이 이상하면 거기에 보는 사람의 의식이 쏠려 보여주고 싶은 부분에 시선 을 유도할 수 없게 됩니다.

어려울 때는 단순화

인체도 단순화해서 그린다!

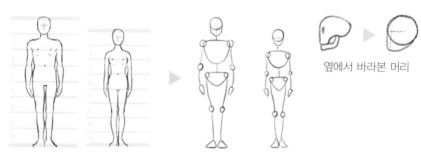

옆에서 바라본 머리

얼굴은 두개골의 형태를 바탕으로 동그라미와 사다리꼴을 조합하고
가슴과 골반과 발은 역삼각형. 관절은 동그라미로 그렸습니다.

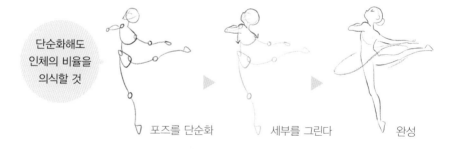

단순화해도
인체의 비율을
의식할 것

포즈를 단순화　　세부를 그린다　　완성

인체를 그리기 시작할 때 어느 부분부터 그리고 있나요? 얼굴부터, 발부터……?

그리는 방법은 사람마다 다르지만 추천하는 것은 전체를 '단순화'하여 파악해 그리는 것
입니다. 이것은 P.079에서 소개한 형태의 단순화와 같은 생각입니다. 포인트는 단순화해
서 그릴 때도 '인체의 비율'을 의식하는 것입니다.

손이 많이 가는 것 같지만 인체 위에서 옷을 그리면 관절의 어긋남이 방지되어 다시 그
리는 일도 줄어들고 주름이 생기는 부분도 이미지를 그리기 쉬워집니다. 좋은 점이 많으
니 꼭 시도해 보세요.

인체의 포인트

인체도 구도의 일부! 강약과 리듬을 의식

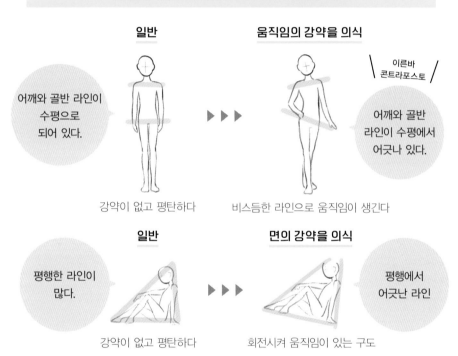

일반

움직임의 강약을 의식

이른바
콘트라포스토

어깨와 골반 라인이
수평으로
되어 있다.

어깨와 골반
라인이 수평에서
어긋나 있다.

강약이 없고 평탄하다

비스듬한 라인으로 움직임이 생긴다

일반

면의 강약을 의식

평행한 라인이
많다.

평행에서
어긋난 라인

강약이 없고 평탄하다

회전시켜 움직임이 있는 구도

Chapter3에서 구도의 중요성에 대해서 말했습니다. 신체도 구도의 일부입니다. 화면상
에 배치할 때는 강약이나 리듬을 의식하는 것이 중요합니다.

예를 들어 장승처럼 우뚝 서 있는 사람은 수평선/수직 라인 구성이므로 평탄한 느낌이
듭니다. 콘트라포스토를 의식하면 비스듬한 라인이 생겨 화면에 움직임이 나타납니다.
그 밖에도 트리밍을 통해 강약이 있는 화면을 만들 수 있습니다.

TIP **콘트라포스토**: 몸의 중심을 한쪽 발에 집중하여 서는 좌우비대칭 포즈를 말한다. 회화나 조각 등에서 균형미를
가리키는 이탈리아어이다. 어깨와 골반의 라인이 수평에서 벗어나 움직임 있는 인상을 준다.

추천하는 연습 방법

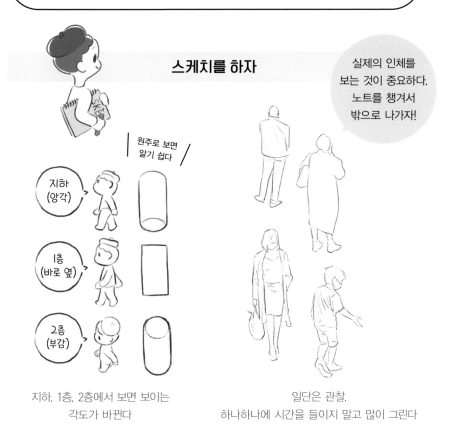

스케치를 하자

실제의 인체를 보는 것이 중요하다. 노트를 챙겨서 밖으로 나가자!

원주로 보면 알기 쉽다

지하 (앙각)

1층 (바로 옆)

2층 (부감)

지하, 1층, 2층에서 보면 보이는 각도가 바뀐다

일단은 관찰. 하나하나에 시간을 들이지 말고 많이 그린다

인체는 복잡하므로 어쨌든 그리는 것에 익숙해지는 게 중요합니다. 집에서 연습하는 것도 좋지만 밖에 나가서 스케치하는 것을 추천합니다. 카페나 스포츠 관람 등 다양한 상황에서 실제 사람의 움직임을 관찰해 봅시다. 그릴 때의 포인트는 먼저 관찰할 것! 관절이나 얼굴의 위치 또, 어떤 움직임을 하는지 살펴봅니다. 그릴 때는 하나하나에 시간을 들이지 말고 많이 그립니다. 더 자세히 배우고 싶은 사람은 인물화 커리큘럼이 있는 데생 수업을 듣는 것도 좋습니다.

그림은 세부의 집합체

'나만의 그림 스타일이 없다'라는 소리를 많이 듣습니다.
오리지널리티가 넘치는 그림은 그 자체로 매우 눈길을 끕니다.
자기 자신만 그릴 수 있는 그림을 가진다는 것은 누구나 동경하는 일입니다.

세부의 처리로 그림(분위기)이 바뀐다

애초에 그림 스타일이란 어떻게 만들어지는 걸까요?
'그림 스타일'은 세부의 처리가 모여서 만들어집니다.

한 개의 선도 처리를 바꾸는 것만으로 인상이 바뀐다

세부의 처리는 자신도 모르게 몸에 붙는 것으로, 취미나 좋아하는 작품에서 영향을 받아 완성됩니다. 아이디어의 조합과 마찬가지로 영향을 받는 것의 수가 많고 그것이 다양한 장르에 걸쳐 있을수록 더 복잡하고 오리지널리티가 넘치는 그림 스타일이 됩니다.
'나만의 그림 스타일이 없다'라고 하는 사람은 어쩌면, 영향을 받는 것의 수가 적을지도 모릅니다. 많은 작품에 흥미를 갖고 자신만의 오리지널 그림 스타일을 만들어 갑시다.

title: 검은 고양이 소녀
motif: 여자아이, 검은 고양이
composition:
포근한 고양이의 털을 벨벳 원단과 같은 텍스처로 표현.
질감의 차이를 주기 위해 머리에 진주 장식을 달고 있어요.

title: 오곡풍양

motif: 가을의 일곱 가지 풀, 가을 축제

composition:

'가을의 일곱 가지 풀'을 형상화한 여자아이(싸리, 도라지, 무희, 칡, 등골나물, 마타리)와 사자무(참억새)를 그렸습니다. 전체적으로 까슬까슬한 일본 종이와 같은 질감을 주어 묵풍의 붓과 선화로 일본 분위기를 연출했습니다. 달은 옻칠에 금박가루를 뿌린 듯한 터치로 결실의 가을을 표현했습니다.

CHAPTER

05

채색하다
- 색 -

HINT 18 〉 색의 힘 1

색이 가진 세 가지 이미지

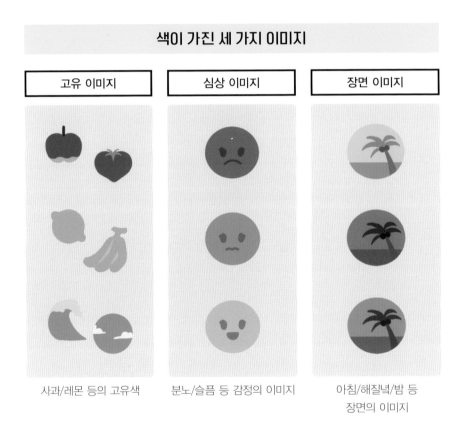

고유 이미지	심상 이미지	장면 이미지

사과/레몬 등의 고유색 분노/슬픔 등 감정의 이미지 아침/해질녘/밤 등 장면의 이미지

먼저, 색의 성질에 대해 소개합니다. 색에는 고유/심상/장면의 3가지 이미지가 있습니다.

색의 힘 2

색으로 표현할 수 있는 것

주목 \ 특히 노란색이 눈에 띈다 /

원근 \ 빨간색은 가깝고 파란색은 멀게 느껴진다 /

일부를 눈에 띄게 한다

거리감을 연출할 수 있다

무게 \ 밝으면 가볍고 어두우면 무겁다 /

인상 \ 차가운 색 / 따뜻한 색으로 그림과 배경(바탕)에 온도 차를 준다 /

질량을 표현할 수 있다

드라마틱한 분위기를 연출할 수 있다

색이 가진 세 가지 성질을 응용하면 표현할 수 있는 것이 많습니다. 여기서는 그 일부를 소개하고 있습니다. 색의 성질을 이해하고 있으면 표현의 폭이 아주 넓어집니다.

색의 구성
– 채도/명도/색상

색상환	명도 / 채도 = 톤

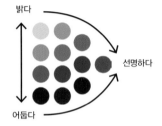

빨강, 파랑, 노랑 등을 색상이라고 하며
그것을 둥글게 표현한 것을
색상환이라고 한다

명도(밝기)와 채도(선명함)에 따라
나뉘는 색의 상태를 톤이라고 한다

디지털 도구에 따라
색상환은 세로 길이나
가로 길이의 컬러
슬라이더로 표시되는
경우도 있다.

색상환

컬러 슬라이더

[기본색 고르는 법]
① 색상환에서 색을 선택한다.
② 톤에서 채도/
 명도를 조정한다.

색을 선택할 때 편리한 색상, 채도, 명도를 소개합니다.

빨강, 파랑, 노랑 등을 색상이라고 하며 그것을 둥근 모양으로 표현한 것을 색상환이라고
합니다. 톤이란 명도와 채도에 따라 나뉘는 색의 상태를 나타냅니다.

색을 결정할 때는 색상환에서 색을 선택하고 톤에서 채도/명도를 조정하는 것이 좋습니다.

TIP **색상환**: 색을 둥글게 표현한 것. 디지털 도구에 따라서는 세로 길이나 가로 길이로 표시되는 경우가 있다.

색은 상대적

맞추는 색에 따라 인상이 달라진다!?

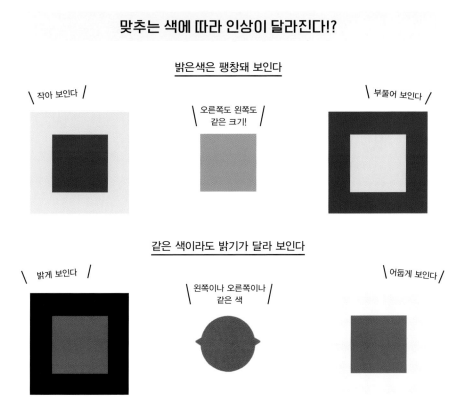

밝은색은 팽창돼 보인다

\ 작아 보인다 /

\ 오른쪽도 왼쪽도
같은 크기! /

\ 부풀어 보인다 /

같은 색이라도 밝기가 달라 보인다

\ 밝게 보인다 /

\ 왼쪽이나 오른쪽이나
같은 색 /

\ 어둡게 보인다 /

지금까지 단일 색상의 성질에 대해 소개했지만, 색은 조합에 따라 인상이 달라지는 '상대적'인 성질도 가지고 있습니다. 이 성질 때문에 더 복잡한 표현을 할 수 있지만 초보자들은 다루기 힘든 점 중 하나이기도 합니다. 다음 페이지에서는 이 상대성에 대해 설명합니다.

HINT 19 | 명암의 차이

명암의 차이 = 콘트라스트는 그림의 기본

명암의 차이는 흑백으로 다시 보면 알기 쉽다

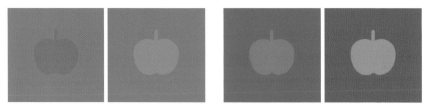

명암의 차이가 작다　　　　　명암의 차이가 크다

색상환에서도 명암의 차이가 있다

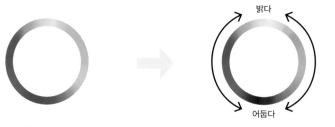

색상환을 흑백으로 하면　　　　파란색이 어둡고 노란색이 밝다

색의 상대적인 특징을 소개합니다.

첫 번째는 명암의 콘트라스트입니다. 이것은 비주얼 표현에 있어서 기본이며 보여주고 싶은 것을 전달할 때 중요합니다.

명암의 차이가 크면 두드러져 시선이 모입니다. 또, 색상에도 명암의 차이가 있으므로 콘트라스트를 줄 때는 색상 자체가 가진 명암의 차이도 의식해 둡시다. 명암의 차이를 구분하기 어려울 때는 흑백으로 해서 확인하는 것이 좋습니다.

한난색

색에는 온도가 있다

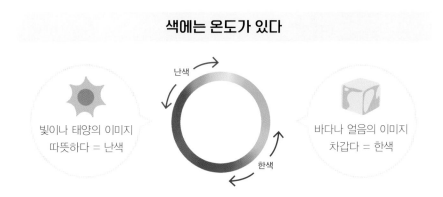

난색

한색

빛이나 태양의 이미지
따뜻하다 = 난색

바다나 얼음의 이미지
차갑다 = 한색

음영의 색으로 사실적인 입체감을 표현!

물체의 빛이 비치는 부분이 난색 또는 한색일 경우,
음영 부분은 반대의 한색 또는 난색으로 하면 사실적으로 보인다

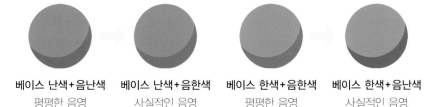

베이스 난색+음난색
평평한 음영

베이스 난색+음한색
사실적인 음영

베이스 한색+음한색
평평한 음영

베이스 한색+음난색
사실적인 음영

이번에는 한난색에 대해 이야기합니다. 빛이나 태양의 이미지를 가진 빨강 계열의 색상
은 난(따뜻한)색, 바다나 얼음의 이미지를 가진 파랑 계열의 색상은 한(차가운)색이라고
부릅니다.

P.095에서는 한난색의 조합으로 '드라마틱한 분위기(극적인 인상)'를 연출할 수 있다고
했습니다. 같은 방법으로 '사실적인 입체감 연출'에도 응용할 수 있습니다.

보색 1

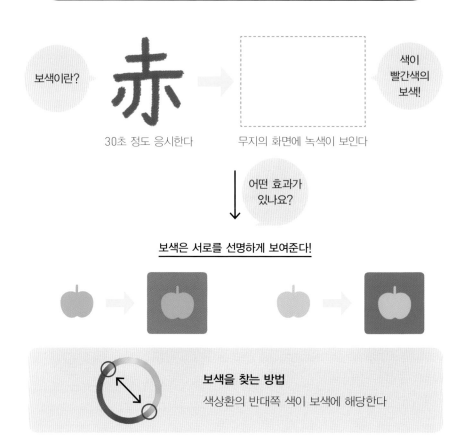

색상환의 반대쪽 색을 조합하면 색끼리를 선명하게 보여줄 수 있습니다. 이것을 보색(반대색)이라고 합니다. 이 페이지에서 소개하고 있는 보색은 심상에 영향을 주는 '심리 보색'이지만, 반대의 색끼리 섞으면 채도가 없어진다 = 모노톤이 되는 '물리 보색'이라는 것도 있습니다.

보색 2

보색을 사용할 때의 주의점

보고 있으면 눈이 깜빡깜빡한다

헐레이션(Halation)

명도 차에 따라서는 조합한 색끼리 다툰다

세로줄이 명도

밝다

선명하다

어둡다

해결책, 있습니다!

사이좋게 되었습니다!

모노톤이나 중간색으로 세퍼릿(Separate)한다

그림이나 배경(바탕)의 명도를 바꾼다

'헐레이션(Halation)'이라는 말을 들어본 적 있나요? 보색을 사용할 때는 주의점이 있습니다. 선택한 색들이 고채도에 명도 차이가 없는 경우 서로 충돌하게 되는 것입니다.

해결 방법으로는 두 가지가 있습니다. 하나는 그림과 배경(바탕) 사이에 흰색이나 중간색을 끼우는 것. 다른 하나는 그림이나 배경(바탕)의 명도를 바꾸는 것입니다. 보색은 매우 강력한 해결사이므로 꼭 친숙해집시다.

| **색에는 색상마다 이미지가 있다**

색상의 이미지

구체적 이미지		추상적 이미지
(흰색) 구름, 종이, 설탕 등	白	(흰색) 순수, 청결, 지적 등
(검은색) 까마귀, 어둠, 숯 등	黑	(검은색) 고독, 똑똑한, 중후함 등
(회색) 재, 흐림, 쥐 등	灰	(회색) 무기질, 세련, 스마트 등
(빨간색) 사과, 태양, 우체통 등	赤	(빨간색) 열정, 흥분, 에너지 등
(갈색) 지면, 보리, 홍차 등	茶	(갈색) 소박한, 안심, 전통 등
(노란색) 달, 해바라기, 빛 등	黃	(노란색) 싱싱한, 행복, 쾌활 등
(녹색) 식물, 채소, 초원 등	綠	(녹색) 건강한, 편안한, 신선한 등
(파란색) 하늘, 물, 청바지 등	靑	(파란색) 시원한, 신뢰, 신성 등
(보라색) 등나무, 포도, 멍 등	紫	(보라색) 우아, 신비한, 양면성 등
(핑크색) 벚꽃, 뺨, 플라밍고 등	桃	(핑크색) 사랑스럽다, 부드럽다, 애정 등

색에는 구체적인 이미지와 추상적인 이미지가 있습니다. 특히 추상적인 이미지는 감정을 표현하는 데 도움이 됩니다.
색만으로 전하고 싶은 감정을 표현할 수 있을 정도로 색이 가진 힘은 절대적입니다.

색에는 톤마다 이미지가 있다

톤의 이미지

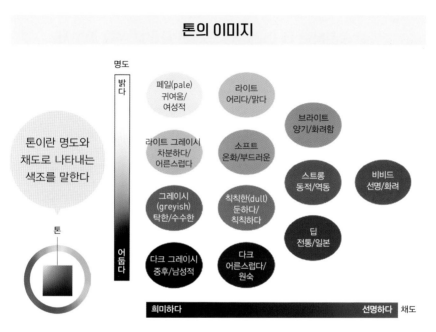

톤마다 심리적인 느낌이 다르다!

'전달하고 싶은' 것에 맞춰서 톤을 선택하면
일러스트가 한 단계 세련되어진다!

P.096에서 소개한 '톤'에도 이미지가 있습니다. '전달하고 싶은' 것에 맞춰서 톤을 같게 하면 일러스트를 한 단계 더 멋지게 만들 수 있습니다.

HINT 21 ▷ 결정 방법의 요령

너무 복잡해서 모르겠어...

색을 결정하는 데 어려움이 있다면 사용할 색을 좁히자!

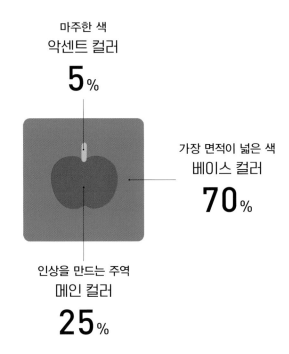

마주한 색
악센트 컬러
5%

가장 면적이 넓은 색
베이스 컬러
70%

인상을 만드는 주역
메인 컬러
25%

'복잡한 색을 어떻게 선택하면 좋을지 모르겠다'면 도움이 되는 것이 '3가지 컬러'의 사고 방식입니다.

전체의 인상을 결정하는 메인 컬러, 가장 면적이 넓은 베이스 컬러, 전체를 잡아주는 악 센트 컬러의 3가지 색을 선택하면 배색을 생각하는 부담을 줄일 수 있습니다.

색 선택

선택하는 순서

① 메인 컬러
② 베이스 컬러
③ 악센트 컬러

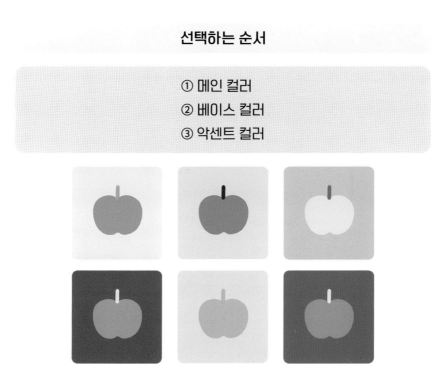

많이 조합해서 좋아하는 색을 찾자!

'3가지 색'은 ① 메인 컬러, ② 베이스 컬러, ③ 악센트 컬러 순으로 정합니다.
이 방법으로 많은 색을 조합하여 자신이 좋아하는 색을 찾아보는 것도 즐거운 일입니다.
또, 색 사용이 능숙한 사람의 작품이나 상품의 패키지 등에서 배색을 의식하여 저장해
두면 색을 선택할 때 힌트가 됩니다.

색을 많이 사용하고 싶을 때

3가지 색으로는 부족하다...!

메인, 베이스, 악센트 컬러를 각각 늘리기!

가까운 색상, 톤으로
가지런히 맞추면
정리하기 쉽다.

악센트	
메인	
베이스	

어수선할 때는
베이스 컬러를
모노톤으로 하면
정리된다.

악센트	
메인	
베이스	

메인, 베이스, 악센트 컬러의 3가지 색만으로 부족할 때는 메인, 베이스, 악센트 컬러의
면적은 그대로 두고 각 컬러에 색을 추가하는 방법이 있습니다.
동떨어진 색상이나 톤의 조합보다 가까운 색상이나 톤으로 가지런히 맞추면 정리하기 쉽
습니다. 또한 색의 수가 많고 어수선할 때는 배경색인 베이스 컬러를 모노톤으로 하면
정리가 됩니다.

배색이 잘 정리되지 않을 때

악센트 컬러 편

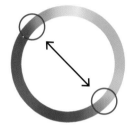

악센트 컬러는 메인 컬러의 보색으로
하면 돋보인다!

메인 컬러 편

탁한 색을 사용하면 흐릿해진다.
특히 연한 색은 명도를 높이도록 의식한다

베이스 컬러 편

면적이 가장 넓으므로 기본색을 사용하면
정리하기 쉽다

배색이 잘 정리되지 않을 때의 해결 방법을 몇 가지 더 소개합니다.

먼저, 악센트 컬러는 메인 컬러에 대해 보색을 사용하면 색이 예쁘게 보입니다.

메인 컬러는 탁한 색을 사용하면 흐릿해지기 때문에 특히, 연한 색에서는 명도를 높게
설정합시다. 마지막으로 베이스 컬러는 가장 면적이 넓으므로 기본색(흰색, 검은색, 회색)
을 사용하면 정리가 쉬워집니다.

HINT 22 │ 콘셉트부터 정한다

색 결정이 어려운 사람에게

키워드에서 감정으로 좁힌다

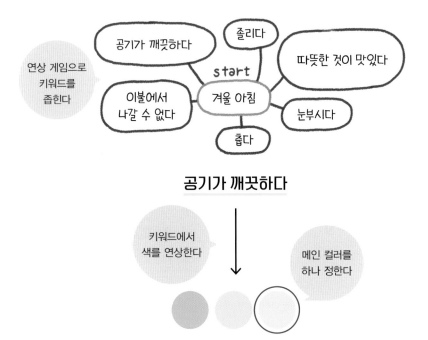

아이디어에서 사용하던 연상 게임은 색을 결정할 때도 도움이 됩니다.

연상 게임으로 키워드를 넓히고 그 키워드에서 메인 컬러 이미지를 하나 선택합시다.

메인 컬러에서 역산한다

색 결정이 어려운 사람에게

메인 컬러와 잘 어울리는 색을 찾는다

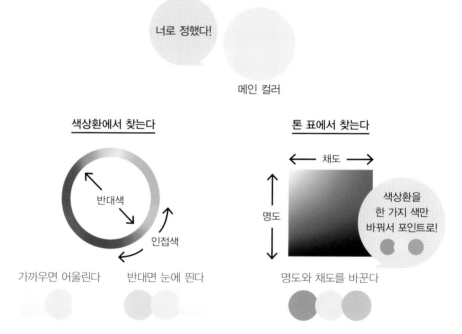

너로 정했다!

메인 컬러

색상환에서 찾는다

반대색

인접색

가까우면 어울린다 반대면 눈에 띈다

톤 표에서 찾는다

← 채도 →

명도

색상환을
한 가지 색만
바꿔서 포인트로!

명도와 채도를 바꾼다

메인 컬러를 정하면 색상환 또는 톤 표에서 맞출 색을 찾습니다.

색상환상에서 가까운 색은 잘 어울립니다. 반대로 눈에 띄게 하고 싶을 때는 반대색을
사용합니다. 채도가 높을 때는 헐레이션(Halation)을 일으키기 쉬우므로, 이때는 명도나
채도를 조정하는 것이 좋습니다. 또, 톤 표에서 찾을 때는 같은 색상이기 때문에 색끼리
는 잘 어울리지만, 차분한 인상이 되기에 색상환을 한 가지 색만 바꿔서 포인트로 하는
것을 추천합니다.

HINT 23 | 색이 촌스러워지는 원인

색이 촌스러워지는 3대 요인

사과는 빨강!

원색 타입

색을 많이
사용할 거야!

다색 타입

되는 대로……

느끼는 대로 고르는 타입

위의 '촌스러워지는 원인'은 초보자에게 흔한 원인의 참고 예입니다.

'하면 안 된다'가 아닙니다. '원색 타입'이라도 모노톤이나 원색의 조합으로도 아름다운 작품은 많이 있습니다. 단순히 초보자들이 흔히 하는 실수 정도의 의미로 참고해 주세요.

색끼리는 궁합이 있다

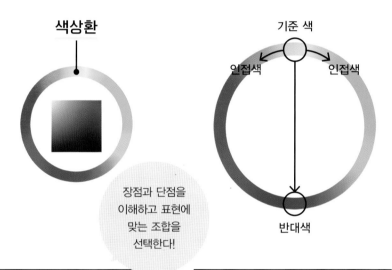

인접색과 반대색

색상환

기준 색

인접색 인접색

반대색

장점과 단점을
이해하고 표현에
맞는 조합을
선택한다!

가까운 색상 = 인접색	떨어진 색상 = 반대색
어우러지기 쉽다	**돋보이게 한다**
수수	**반발**

색끼리는 궁합이 있습니다. 색상을 둥글게 한 색상환에서 좋아하는 색을 하나 골라보세요. 주변에 인접한 가까운 색상은 '인접색'이라고 합니다. 선택한 장소와 반대 위치에 있는 색상은 '반대색'이라고 합니다. 각각 장단점이 있으므로 자신이 표현하고 싶은 것에 맞추어 색을 조합하도록 합시다.

색상과 명도의 응용 1

목적에 맞는 조합을 선택한다

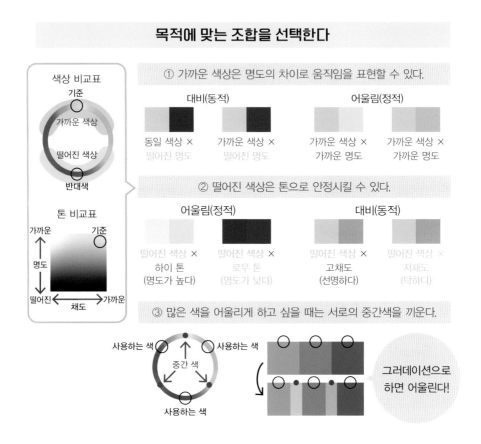

색상 비교표
기준
가까운 색상
떨어진 색상
반대색

톤 비교표
가까운 / 기준
명도
떨어진 / 채도 / 가까운

① 가까운 색상은 명도의 차이로 움직임을 표현할 수 있다.

대비(동적)

동일 색상 × 떨어진 명도

가까운 색상 × 떨어진 명도

어울림(정적)

가까운 색상 × 가까운 명도

가까운 색상 × 가까운 명도

② 떨어진 색상은 톤으로 안정시킬 수 있다.

어울림(정적)

떨어진 색상 × 하이 톤 (명도가 높다)

떨어진 색상 × 로우 톤 (명도가 낮다)

대비(동적)

떨어진 색상 × 고채도 (선명하다)

떨어진 색상 × 저채도 (탁하다)

③ 많은 색을 어울리게 하고 싶을 때는 서로의 중간색을 끼운다.

사용하는 색
중간 색
사용하는 색
사용하는 색

그러데이션으로 하면 어울린다!

P.111에서 '인접색, 반대색의 장점과 단점'을 설명했습니다. 명도를 변경함으로써 인접색 (=가까운 색상)에서도 움직임을 나타내거나 반대색(=떨어진 색상)도 어울리게 할 수 있 습니다.

또, 다색을 어울리게 하고 싶을 때는 중간색을 끼우는 것으로 해결됩니다.

색상과 명도의 응용 2

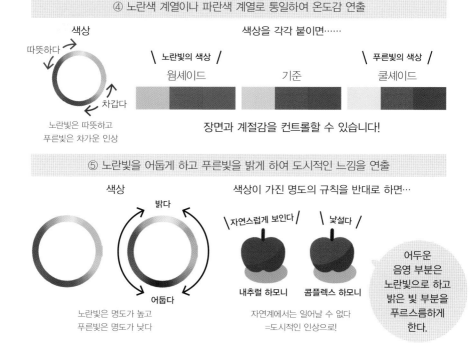

④ 노란색 계열이나 파란색 계열로 통일하여 온도감 연출

색상

따뜻하다

차갑다

노란빛은 따뜻하고
푸른빛은 차가운 인상

색상을 각각 붙이면……

\ 노란빛의 색상 /
웜세이드

기준

\ 푸른빛의 색상 /
쿨세이드

장면과 계절감을 컨트롤할 수 있습니다!

⑤ 노란빛을 어둡게 하고 푸른빛을 밝게 하여 도시적인 느낌을 연출

색상

밝다

어둡다

노란빛은 명도가 높고
푸른빛은 명도가 낮다

색상이 가진 명도의 규칙을 반대로 하면…

\ 자연스럽게 보인다 /

내추럴 하모니

\ 낯설다 /

콤플렉스 하모니

자연계에서는 일어날 수 없다
=도시적인 인상으로!

어두운
음영 부분은
노란빛으로 하고
밝은 빛 부분을
푸르스름하게
한다.

색상과 명도의 사용법을 응용하면 온도 차나 도시적인 느낌을 연출할 수 있습니다. 노란색은 따뜻한 색, 파란색은 차가운 색의 속성을 가지고 있으므로 베이스의 색감을 노란색과 파란색 중 하나에 가깝게 하면 따뜻한 인상 혹은 차가운 인상으로 각각 이미지를 바꿀 수 있습니다. 이 기법으로 장면이나 계절감이 더욱 전달되기 쉬워집니다. 또, 보통 눈에 보이는 노란색은 명도가 높고 파란색은 명도가 낮으므로 이 규칙을 반대로 하면 도시적인 느낌을 만들 수 있습니다.

TIP **웜세이드, 쿨세이드**: 미국 색채학자 파버 비렌(1900-1988)의 이론을 바탕으로 한 색채 분류법

title: 봄, 여름, 가을, 겨울(춘하추동)
motif: 춤추는 아이, 사계절
comment:
사계절을 식물 모티브로 표현. 배색은 통일감을 주기
위해 톤을 맞추면서 각각의 계절을 표현할 수 있도록
웜셰이드, 쿨셰이드 배색을 이용하여 온도감을 조절
하고 있습니다.

title: 초코민트·파운데이션
motif: 초코민트, 화장
comment:
초코민트의 상쾌한 느낌이 날 수 있도록 전체적으로 민트 그린 톤으로 통일. 민트 그린이 아름답게 빛날 수 있도록 머리나 화장은 보색인 빨강~오렌지빛의 색을 선택했습니다.

CHAPTER

06

실천
- 캐릭터 디자인 -

HINT 24 | 해 볼 만한 캐릭터 디자인

일단 합체(키메라)

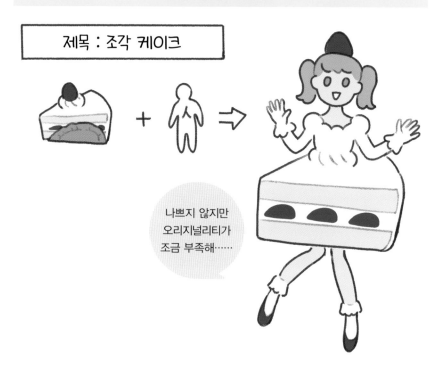

제목 : 조각 케이크

나쁘지 않지만 오리지널리티가 조금 부족해……

흔히 보는 캐릭터 디자인에 모티브의 비주얼을 그대로 사람과 합체하는 '일단 합체'가 있습니다. 보는 순간의 임팩트와 알기 쉬운 점은 있지만 오리지널리티는 조금 부족한 수법입니다.

모티브를 개념화

한 숟가락의 향신료
모티브의 개념화

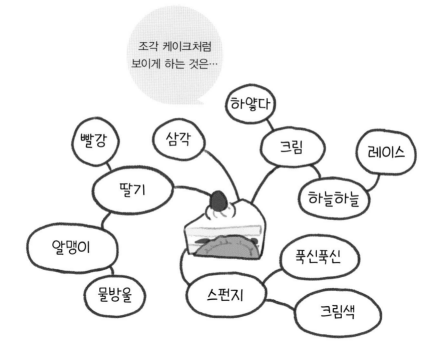

조각 케이크처럼 보이게 하는 것은…

하얗다

빨강 · 삼각 · 크림 · 레이스

딸기 · 하늘하늘

알맹이

물방울 · 스펀지 · 푹신푹신 · 크림색

오리지널리티가 있는 캐릭터 디자인을 하기 위한 방법으로 '모티브의 개념화'를 소개합니다. 방법은 간단합니다. P.042의 '아이디어 정리하기'에서 사용한 '연상 게임'으로 모티브의 이미지를 분해하여 넓혀가면 됩니다. 이미지를 찾아냄으로써 더 깊이 있는 '이미지의 고유함'을 발견하기 쉬워집니다. 그리고 개념화된 '고유함'이 '한 숟가락의 향신료'가 됩니다.

왜 분해하는가

보는 사람의 마음을 울리기 위해서

'무엇'이 중요한가를 발견한다

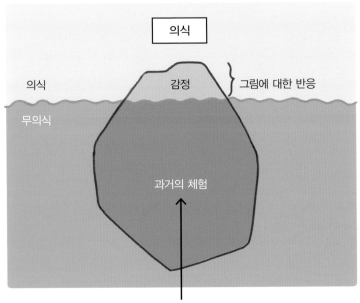

여기에 울리기 위한 분해
조각 케이크에서는 "무엇이 중요한가"를 찾아낸다!

분해할 때는 가능한 한 감정이나 경험을 떠올리면서 생각해 보세요. 이것은 P.013의 '사람은 그림을 볼 때 이미지(기억/체험)와 링크시킨다'라는 것과 관련이 있습니다.
감정이나 체험에 호소하는 것은 보는 사람을 더 끌어들일 수 있습니다.

분해한 부품을 조립한다

중요한 요소를
일러스트에 반영시킨다

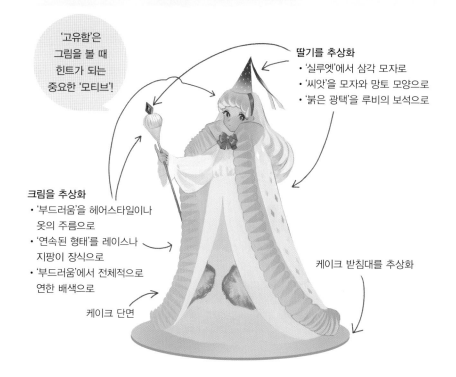

'고유함'은 그림을 볼 때 힌트가 되는 중요한 '모티브'!

딸기를 추상화
- '실루엣'에서 삼각 모자로
- '씨앗'을 모자와 망토 모양으로
- '붉은 광택'을 루비의 보석으로

크림을 추상화
- '부드러움'을 헤어스타일이나 옷의 주름으로
- '연속된 형태'를 레이스나 지팡이 장식으로
- '부드러움'에서 전체적으로 연한 배색으로

케이크 단면

케이크 받침대를 추상화

분해한 키워드로 일러스트를 조립해 갑니다.

기초가 되는 모티브나 '전달하고 싶은' 것에서 동떨어져 버리면 보는 사람이 쉽게 이해할 수 없으므로 힌트가 되는 '고유함'도 남겨 두도록 주의하는 것이 좋습니다.

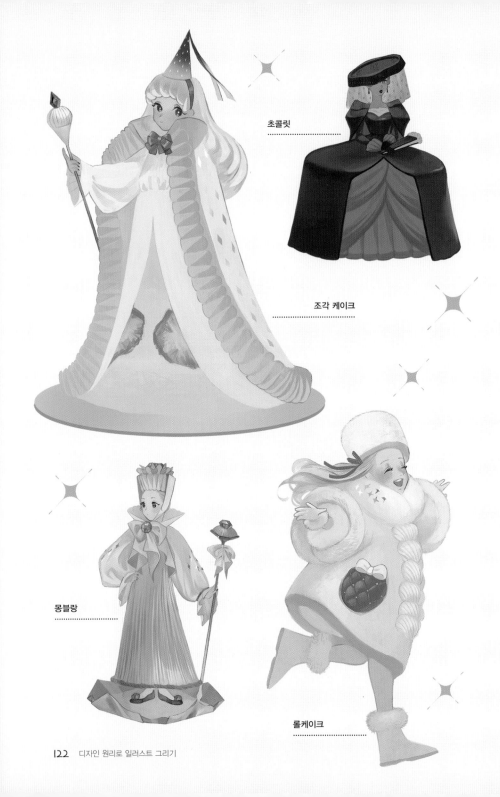

초콜릿

조각 케이크

몽블랑

롤케이크

디자인 원리로 일러스트 그리기

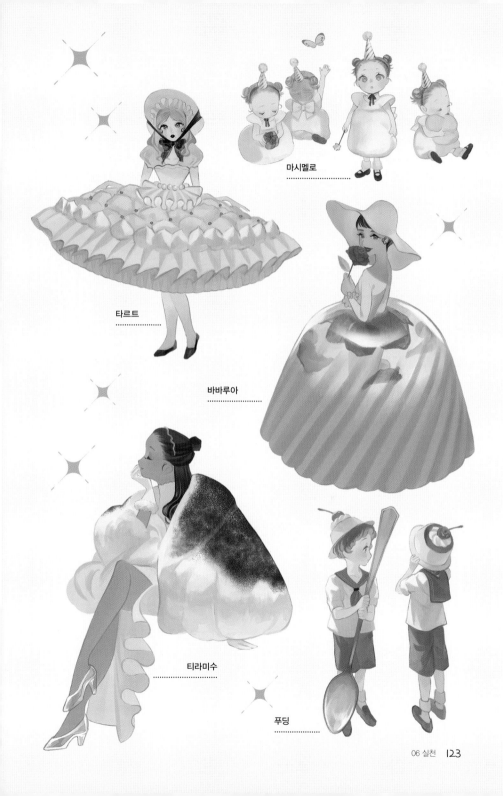

마시멜로

타르트

바바루아

티라미수

푸딩

HINT 25 │ '고유함'을 찾아라

'고유함'에서 아이디어를 넓힌다

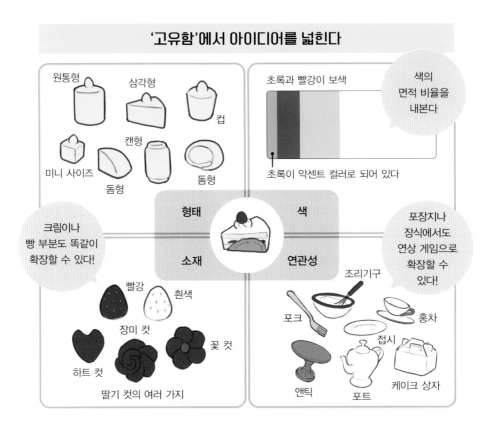

오리지널리티를 심화시키기 위해 '고유함'으로부터 아이디어를 확장해 봅시다.

포인트는 형태, 색, 소재, 연관성 등 모티브를 구성하는 요소별로 분해한 뒤 확장하는 것입니다. 한 가지를 의식하는 '컬러 배스'(P.039)와 같은 효과를 얻을 수 있습니다. 이 방식은 발상을 넓히기 쉽고 의외성이 있는 아이디어를 발견할 가능성이 높아집니다.

'고유함'을 변환

'고유함'을 매력적으로 대체한다

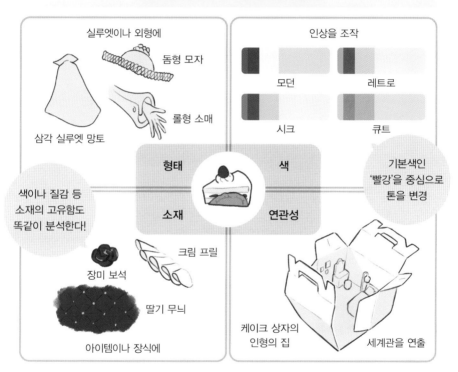

실루엣이나 외형에

돔형 모자

롤형 소매

삼각 실루엣 망토

색이나 질감 등
소재의 고유함도
똑같이 분석한다!

형태

색

소재

연관성

장미 보석

크림 프릴

딸기 무늬

아이템이나 장식에

인상을 조작

모던

레트로

시크

큐트

기본색인
'빨강'을 중심으로
톤을 변경

케이크 상자의
인형의 집

세계관을 연출

확장한 '고유함'을 캐릭터의 외형이나 세계관으로 대체해 갑니다. 여기서도 형태, 색, 소재, 연관성 등 모티브를 구성하는 요소별로 대체해 보세요.

정리할 때는 모든 아이디어를 넣으려고 하지 맙시다. P.120과 같이 '보는 사람의 마음을 울리기' 위해서는 "무엇이 중요한가?"를 의식하고 선택해 나갑시다.

탈피·키메라 생성

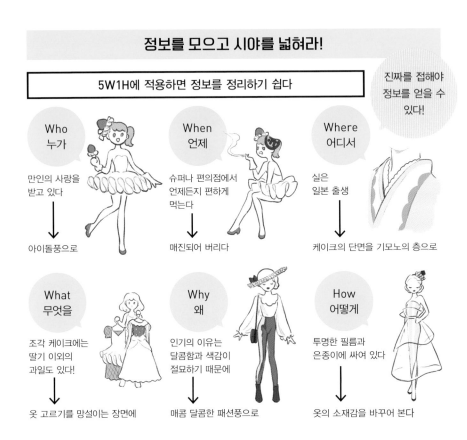

정보를 모으고 시야를 넓혀라!

5W1H에 적용하면 정보를 정리하기 쉽다

진짜를 접해야 정보를 얻을 수 있다!

Who 누가
만인의 사랑을 받고 있다
↓
아이돌풍으로

When 언제
슈퍼나 편의점에서 언제든지 편하게 먹는다
↓
매진되어 버리다

Where 어디서
실은 일본 출생
↓
케이크의 단면을 기모노의 층으로

What 무엇을
조각 케이크에는 딸기 이외의 과일도 있다!
↓
옷 고르기를 망설이는 장면에

Why 왜
인기의 이유는 달콤함과 색감이 절묘하기 때문에
↓
매콤 달콤한 패션풍으로

How 어떻게
투명한 필름과 은종이에 싸여 있다
↓
옷의 소재감을 바꾸어 본다

정보 수집으로 더욱 심화시킵시다. 모은 정보는 5W1H에 적용하면 아이디어에 반영하기 쉽습니다.

포인트는 최대한 진짜 모티브를 접하는 것입니다. 인터넷에서 정보를 얻을 수도 있지만 그것은 누구나 조사할 수 있는, 타인의 시점에서 정리된 '제한된 정보'입니다. 다른 사람이 모르는 '가치 있는 정보'를 얻기 위해 진짜를 접하는 것을 추천합니다.

빨간 펜으로 체크하자

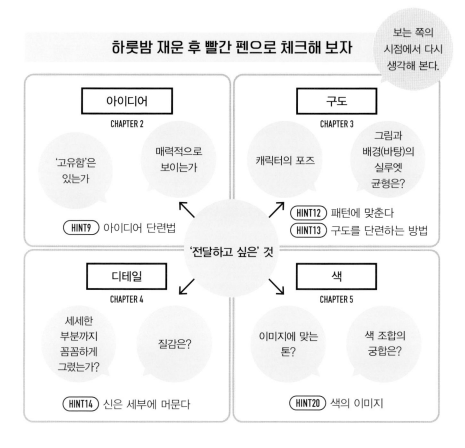

그림을 보는 사람의 눈은 상상 이상으로 엄격하여 한순간에 흥미가 생길지 어떨지를 판단합니다. '보는 사람'의 시점에 서기 위해서 선생님이 되었다고 생각하고 자신의 그림에 빨간 펜을 그려 좋은 쪽으로 변화시킵시다.

포인트는 '전달하고 싶은' 것에 대해 아이디어, 구도, 디테일, 색을 하나씩 재검토하는 것입니다. 가능하면 '보는 사람'의 시점에 접근하기 위해 하룻밤 재운 후 빨간 펜으로 체크해 봅시다. 다른 사람에게 의견을 듣는 것도 추천합니다.

HINT 26 | 아이디어의 씨앗을 모은다

한 장의 일러스트 메이킹을 살펴봅시다.

① 그리고 싶은 것·물건을 정한다

먼저 '그리고 싶은 것·물건'을 하나 정합니다. 여기서 과자로 '파르페'를 베이스로 했습니다. 아이디어를 생각하다가 좀 더 매력적인 모티브를 발견하면 바꾸는 것도 좋습니다.

> 조사한 정보 중 신경 쓰이는 키워드는 체크하거나 해석을 넣었다.

② 정보 수집

> 아무튼 많은 정보를 모을 것

어원은 프랑스어의 '파르페=완벽'이 유래. 풀코스의 마지막에 나오는 디저트이다. 빙과에 소스나 과일을 곁들인 것으로, 일본인이 아는 '파르페'와는 이미지가 다르다. 풀코스를 완성시킨다.
 ↳ 디저트는 마지막이라는 뜻이었다?

일본에 파르페가 처음 만들어진 것은 천황 탄생일을 축하하는 만찬의 메뉴에서 라고 한다. 전후까지는 파르페 소재 자체(아이스크림이나 청과)가 고급 소재였다. 아이스크림이 시판용으로 유통되고 커피가 납입품으로 출하, 찻집이 늘어나면서 파르페도 서민적인 존재가 되어간다.

당시에는 고귀한 사람이 먹는 동경의 존재였다?

가게에 따라서는 '파르페'라고 부르기도 한다. '선디'는 미국에서 온 것으로 좀 더 서민적인 디저트. '아라모드'는 과자에 크림을 곁들인 것.

파르페는 일본 독자적으로 발달, 진화한 것이다.
 ↳ 오므라이스나 나폴리탄과 동일

해외를 동경한 꿈이 꽉 차 있다.

중세에는 풀코스의 디저트가 단 것과 짠 것 제각 각이었다.

> '문자 정보' 뿐만 아니라 비주얼 이미지도 많이 모아두자.

┌── 파르페 소재 ──┐
과일/젤리/무스/크림/파이/아이스 브륄레/ 푸딩/사탕 세공/금박/민트/양주/초콜릿/말차/ 시가렛 랑그드샤 몽블랑/마카롱/초코스프레이/ 아라잔스펀지/콘플레이크/크림치즈/팥 etc

┌── 파르페 그릇 ──┐ etc

정보를 모을 때는 P.039 '컬러 배스'나 P.040 '현장에 간다'에서 했던 것처럼 시점·정보량의 제한을 벗어나는 것도 의식합시다. 이번에는 인터넷, 서적, 과거에 가본 적이 있는 가게에서 정보를 모았습니다. 발견한 정보가 도움이 되지 않더라도 또 다른 유익한 정보로 이어지거나 다음에 그림을 그릴 때 아이디어로 사용할 수 있으므로 쓸데없다고 생각하지 말고 많이 모읍시다.

③ 아이디어를 넓힌다

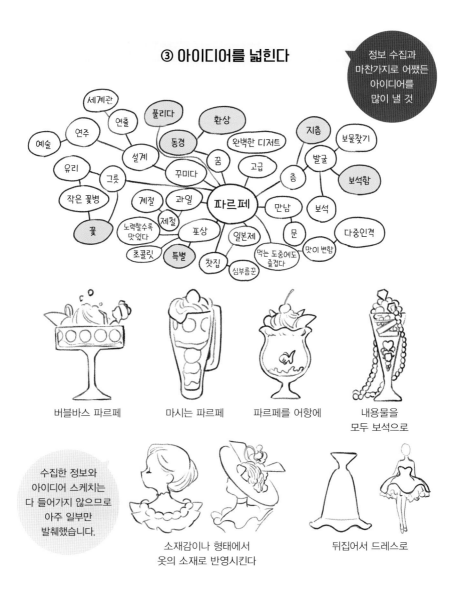

정보 수집과 마찬가지로 어쨌든 아이디어를 많이 낼 것

버블바스 파르페

마시는 파르페

파르페를 어항에

내용물을 모두 보석으로

수집한 정보와 아이디어 스케치는 다 들어가지 않으므로 아주 일부만 발췌했습니다.

소재감이나 형태에서 옷의 소재로 반영시킨다

뒤집어서 드레스로

다음으로 P.042 '연상 게임'을 중심으로, P.044 'If의 세계', P.045 '오스본의 체크리스트'로 아이디어를 넓혀갑니다. 어쨌든 뇌를 부드럽게 하는 것이 중요하기 때문에 '이 아이디어는 사용할 수 없다'라고 부정적으로 생각하지 말고 자신을 믿고 아이디어를 많이 써 나가도록 합시다.

'전달하고 싶은 것'을 찾다

④ '전달하고 싶은 것'을 축소한다

연상을 넓혀갈수록 의외성 있는 아이디어로 연결할 수 있다.

③의 연상 게임에서 생각해낸 키워드에서 신경이 쓰인 글귀를 더욱 깊이 파고든다.

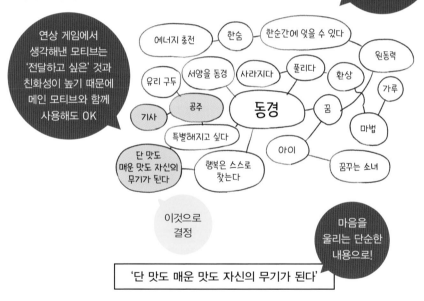

연상 게임에서 생각해낸 모티브는 '전달하고 싶은' 것과 친화성이 높기 때문에 메인 모티브와 함께 사용해도 OK

에너지 충전 / 한숨 / 한순간에 잊을 수 있다 / 원동력 / 유리 구두 / 서양을 동경 / 사라지다 / 풀리다 / 환상 / 가루 / 기사 / 공주 / 동경 / 꿈 / 마법 / 특별해지고 싶다 / 아이 / 꿈꾸는 소녀 / 단 맛도 매운 맛도 자신의 무기가 된다 / 행복은 스스로 찾는다 / 꿈꾸는 소녀

이것으로 결정

마음을 울리는 단순한 내용으로!

'단 맛도 매운 맛도 자신의 무기가 된다'

P.129 '③ 아이디어를 넓힌다'에서 생각해낸 키워드 중에서 '전달하고 싶은' 것을 정합니다. '전달하고 싶은' 것을 명확하게 하면 그림을 그리는 데 있어서의 나침반이 되어 사람의 마음에 강하게 박히는 심지가 됩니다.

'전달하고 싶은' 것은 가능한 한 단순하게(P.026), 정리되지 않을 때는 P.128-129의 ①~③으로 돌아가거나 P.032-033의 '숙성 타임'과 같이 아이디어를 한번 재웁시다. 메인 모티브를 바꾸게 되더라도 중요한 것은 진심으로 그리고 싶다고 생각하는 '전달하고 싶은' 것을 만나는 것입니다.

⑤ 아이디어를 집약한다

\ 전달하고 싶은 것 /

'단 맛도 매운 맛도 자신의 무기가 된다'

도중에 나온 아이디어나 키워드도 맞춰 가면서 '전달하고 싶은' 것을 기준으로 비주얼에 반영시킨다.

옷이나 머리 모양, 아이템 부위의 형태를 정하고 'If의 세계'(P.044)에서 했던 것처럼 파르페의 소재로 바꾸면 통일감 있는 인상이 된다.

단 맛 의 상징
· 프린세스
· 생크림이나 과일의 재료
· 드레스(둥근 모양)

합체!
공주 기사

매운 맛 의 상징
· 기사
· 유리나 금속 등 무기물
· 갑옷(위엄)

부위를 정해간다

아이디어를 집약!

부위별로 여러 가지 아이디어를 내서 나열해도 좋다!

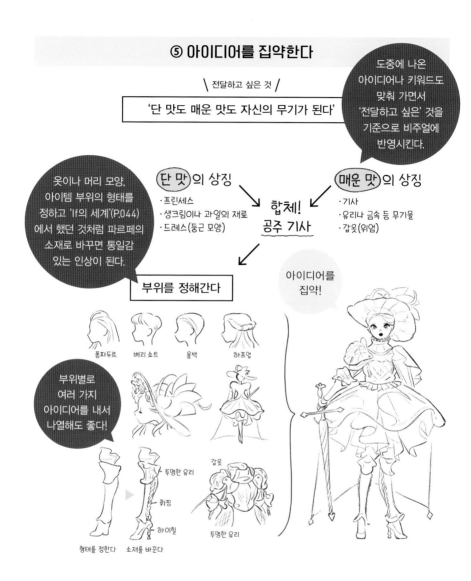

퐁파두르　베리 쇼트　올백　하프업

투명한 유리

갑옷

휘핑

하이힐

투명한 유리

형태를 정한다　소재를 바꾼다

그림을 그릴 때 전체 작업을 100%라고 한다면, 아이디어에 60~70% 정도의 시간을 할애합니다. 아이디어 시점에서 '좋다'고 생각될 때까지 조립해 두면 작업 속도와 마무리의 완성도가 매우 좋아지므로 꼭 납득될 때까지 충분히 다듬어 봅시다.

'전달하고 싶은' 것에서 구도를 생각한다

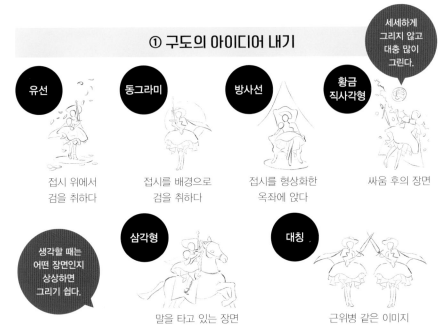

① 구도의 아이디어 내기

세세하게 그리지 않고 대충 많이 그린다.

유선
접시 위에서 검을 취하다

동그라미
접시를 배경으로 검을 취하다

방사선
접시를 형상화한 옥좌에 앉다

황금 직사각형
싸움 후의 장면

생각할 때는 어떤 장면인지 상상하면 그리기 쉽다.

삼각형
말을 타고 있는 장면

대칭
근위병 같은 이미지

구도의 아이디어를 냅니다. 구도를 도형이나 분할법에 적용해 봅시다(P.064-065 '패턴에 맞춘다').

② 구도를 정하여 명암의 콘트라스트를 준다

구도를 좁혀 나갑니다. 고민 될 때는 '전달하고 싶은' 것으로 되돌아갑니다. 구도가 정해지면 전체 명암의 콘트라스트를 의식해 흑백으로 나누어 칠합니다.

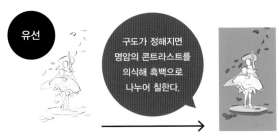

유선

구도가 정해지면 명암의 콘트라스트를 의식해 흑백으로 나누어 칠한다.

캐릭터의 실루엣이 예쁘게 보이도록 배경은 단순하게

'전달하고 싶은 것'에서 배색을 생각한다

① 캐릭터의 배색 아이디어 내기

망고만 베이스 컬러를 변경했습니다

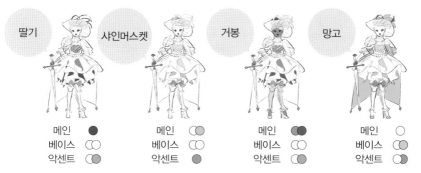

딸기	샤인머스켓	거봉	망고
메인 ●	메인 ◐◐	메인 ◐◐	메인 ○
베이스 ◯◯	베이스 ◯◯	베이스 ◯◯	베이스 ◯◯
악센트 ◯◯	악센트 ○	악센트 ◯◯	악센트 ◯◯

전달하고 싶은 것을 바탕으로 모티브의 색에서 메인 캐릭터 배색 아이디어를 냅니다. 배색이 고민될 때는 모티브를 바탕으로 메인 컬러, 베이스 컬러, 악센트 컬러를 순서대로 정합시다. 이번에는 유리 갑옷이 큰 면적을 차지하기 때문에 베이스 컬러는 고정하고 메인 컬러와 악센트 컬러를 과일에서 여러 가지 아이디어를 내보았습니다.

② 화면 전체의 배색을 정한다

가장 보여주고 싶은 메인 배색을 결정한 후 화면 전체의 배색을 결정하면 정리하기 쉽다.

배색이 고민될 때도 '전달하고 싶은' 것을 기준으로 정합니다. 러프 시점에서 배색을 결정해도 그릴 때 전체의 균형이 바뀌어 조정할 필요가 있으므로 여기에서는 대강 결정하는 느낌으로만 표현해도 문제 없습니다.

캐릭터와 구도는 곡선이 많고 부드러운 인상이므로 존재감이 있는 색으로 결정

배경은 메인 컬러를 선명하게 볼 수 있도록 보조 관계에 있는 색을 추가!

메인 ●
베이스 ◯◯ + ●
악센트 ◐◐

디테일로 '고유함'을 전한다

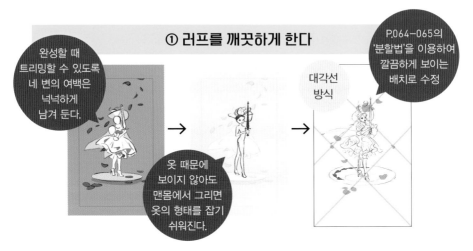

① 러프를 깨끗하게 한다

완성할 때 트리밍할 수 있도록 네 변의 여백은 넉넉하게 남겨 둔다.

옷 때문에 보이지 않아도 맨몸에서 그리면 옷의 형태를 잡기 쉬워진다.

P.064-065의 '분할법'을 이용하여 깔끔하게 보이는 배치로 수정

대각선 방식

대충 그린 러프부터 형태를 잡아갑니다. 형태가 잘 잡히지 않을 때는 '형태를 단순화'(P.079) 합시다. 그리기에 집중하면 전체의 균형이 깨지기 쉬워지므로 매번 확인합니다.

② 선화를 그린다

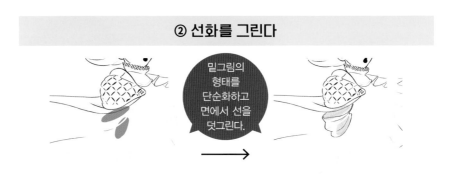

밑그림의 형태를 단순화하고 면에서 선을 덧그린다.

대략적인 러프가 그려지면 선을 잡아갑니다. 선이 잘 그려지지 않을 때는 밑그림의 형태를 단순화(P.079)하고 '면에서 형태를 파악한다'(P.080)에서 한 것처럼 면에서 선을 덧그리는 것이 좋습니다.

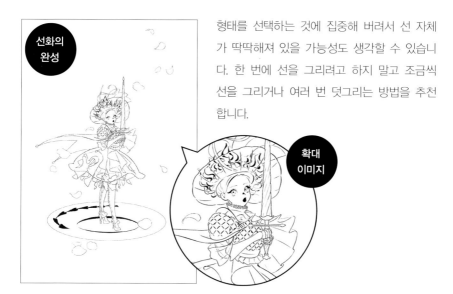

형태를 선택하는 것에 집중해 버려서 선 자체가 딱딱해져 있을 가능성도 생각할 수 있습니다. 한 번에 선을 그리려고 하지 말고 조금씩 선을 그리거나 여러 번 덧그리는 방법을 추천합니다.

③ 밑칠한다

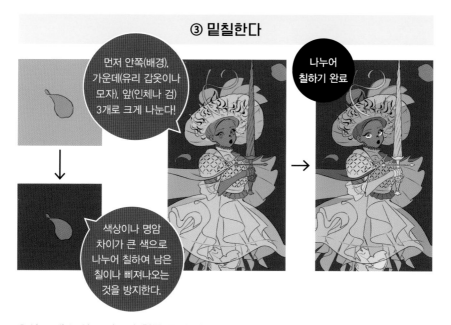

우선 크게 부위를 나누어 칠한 후에 더 세세하게 부위를 나누어 칠합니다. 색상이나 명암 차이가 큰 색으로 나누어 칠해 남은 칠이나 삐져나오는 것을 방지합니다.

④ 질감을 그려 넣는다

질감이 다른 모티브라도
① 베이스 색을 칠하기
② 음영 주기
(+반사광이나 그리기)
③ 하이라이트
순서로 그린다.

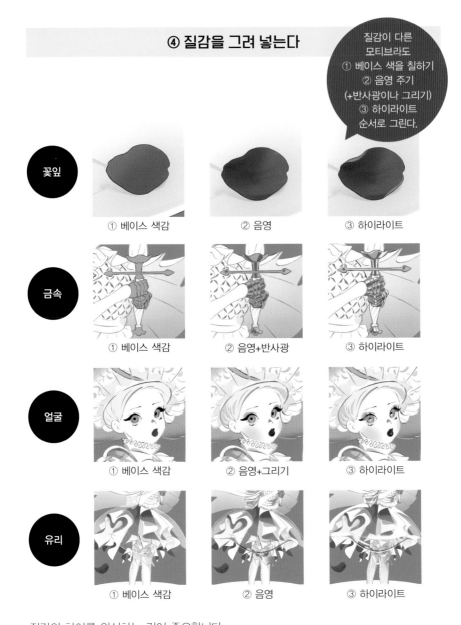

꽃잎
① 베이스 색감 · ② 음영 · ③ 하이라이트

금속
① 베이스 색감 · ② 음영+반사광 · ③ 하이라이트

얼굴
① 베이스 색감 · ② 음영+그리기 · ③ 하이라이트

유리
① 베이스 색감 · ② 음영 · ③ 하이라이트

질감의 차이를 의식하는 것이 중요합니다.

어떤 질감이라도 기본은 '① 베이스 색을 칠한다, ② 음영을 준다(+반사광이나 그리기),
③ 하이라이트' 순으로 그려 넣습니다.

⑤ 최종 조정을 한다

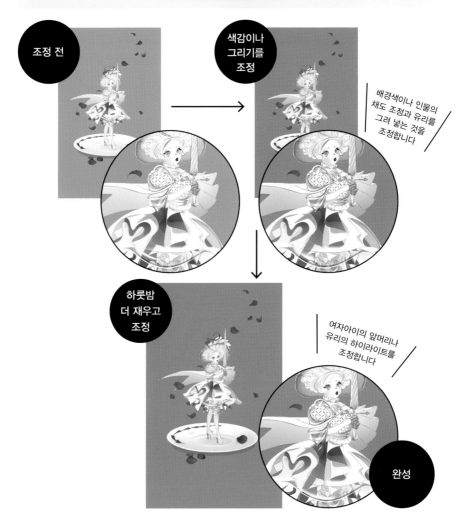

조정 전

색감이나
그리기를
조정

배경색이나 인물의
채도 조정과 유리를
그려 넣는 것을
조정합니다

하룻밤
더 재우고
조정

여자아이의 앞머리나
유리의 하이라이트를
조정합니다

완성

최종으로 일러스트를 조정합니다. 흑백으로 변환하여 콘트라스트를 확인하거나 세부 그리기 양의 균형을 확인합니다.

스마트폰 등 별도의 화면으로 재검토하면 새로운 마음으로 볼 수 있어 세밀하지 못한 부분을 발견하기 쉽습니다. 또 시간이 허락하는 한 며칠 두었다가 다시 보는 것이 좋습니다. 더 객관적인 시점이 되기 때문에 착오를 발견하기 쉬워집니다.

완성

title : PERFECT CINDERELLA

motif : '파르페', '공주', '기사'

concept : '단 맛도 매운 맛도 자신의 무기가 된다'

comment : '완벽'이라는 뜻의 파르페에서 왕자가 없어도
자신을 스스로 지키는 씩씩한 공주를
형상화하여 이름을 지었습니다.

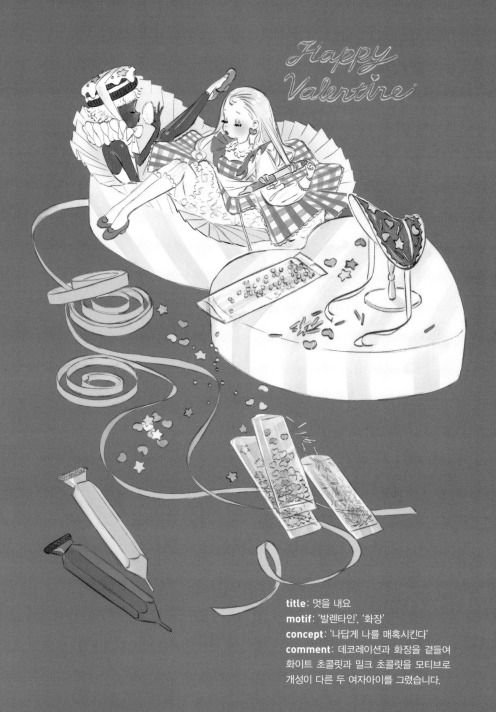

title: 멋을 내요
motif: '발렌타인', '화장'
concept: '나답게 나를 매혹시킨다'
comment: 데코레이션과 화장을 곁들여
화이트 초콜릿과 밀크 초콜릿을 모티브로
개성이 다른 두 여자아이를 그렸습니다.

title: 인어공주와 백사장의 아포가토
motif: 인어공주, 아포가토
comment:
인어공주의 '인간이 되는 약'과 아포가토의 '아이스를 녹이는 소스'를 합쳤습니다. 여자 아이의 머리 장식이나 소매, 아포가토에 인어공주의 모티브를 맞추었습니다.

CHAPTER

07

계속 그리기 위해서

HINT 27 | 동행 찾기

진가를 발휘하기 위한 무기!

자신에게 맞는 도구로 그림을 그린다

아날로그	디지털

작업 과정에 따라 구분해서 사용한다!

펜/알콜 마커/
컬러 잉크/수채/아크릴/
유화/수묵화/파스텔 등

액탭/판탭

※태블릿에 따라 사용할 수 있는 OS가
한정되어 있으므로 주의

장점
- 유일무이
- 희소 가치가 높다
- 독특한 텍스처를 표현할 수 있다

단점
- 수정하기 어렵다
- 디지털 매체라면 안료 등 텍스처의
 느낌을 재현하는 것이 어렵다

장점
- 간단히 수정할 수 있다
- 열화되지 않는다
- 작품 관리가 편하다

단점
- 도구 조작을 익히는 것이 어렵다
- 아날로그 매체로 인쇄할 때
 재현할 수 있는 색이 한정되어 있다

그림을 그리는 도구에는 아날로그·디지털 모두 저가부터 고가인 것까지 다양하게 있습니다. 도구에 집착하는 것은 자신의 진가를 발휘하기 위해 중요합니다. 각 도구의 장단점을 알고 난 후 손에 익숙한 도구를 찾아봅시다.

저는 속도를 중시하기 때문에 메인 도구는 디지털이지만 아이디어를 낼 때는 직감적으로 그릴 수 있는 노트와 펜을 사용하고, 전시할 때는 아날로그로 제작하는 등 시간과 사정에 따라 아날로그와 디지털을 병행하고 있습니다.

강제력을 마련하다

한 숟가락의 향신료

그릴수록 향상된다!

남에게 선언한다/보여준다

가족이나 친구, 커뮤니티, SNS에 올리는 등

이벤트에 신청한다

즉석 판매회나 전시 등

의뢰를 받는다

등록 서비스를 통해 소개받는다
법인에서 개인까지 직접 받는다

대회에 응모한다

갤러리나 국내외 대회 등

그림은 그릴수록 늘지만 계속하지 않으면 의미가 없습니다.

그래서 강제로 그리는 환경을 만드는 것을 추천합니다.

하나는, 그림을 그리고 있다는 것을 주위에 선언하거나 SNS에 올리는 등 '사람의 시선에 의한 강제력'입니다.

또 하나는 '기한에 따른 강제력'입니다. '이벤트에 신청한다', '의뢰를 받는다', '대회에 응모한다' 등이 해당됩니다. 특히 '의뢰를 받는다'는 상대방이 주체가 되므로 강한 강제력이 됩니다.

작품 크기의 기초 지식

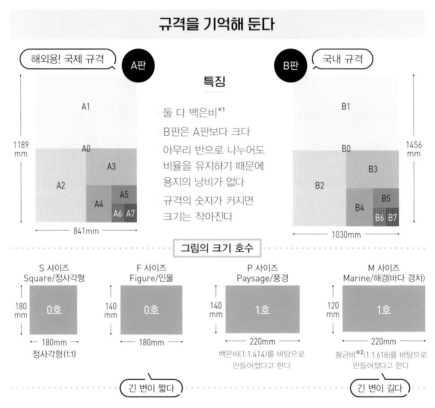

규격을 기억해 둔다

해외용! 국제 규격　**A판**

특징

B판　국내 규격

둘 다 백은비※1

B판은 A판보다 크다

아무리 반으로 나누어도
비율을 유지하기 때문에
용지의 낭비가 없다

규격의 숫자가 커지면
크기는 작아진다

1189 mm

841mm

A1 A0 A2 A3 A4 A5 A6 A7

1456 mm

1030mm

B1 B0 B2 B3 B4 B5 B6 B7

그림의 크기 호수

S 사이즈
Square/정사각형

180 mm

0호

180mm

정사각형(1:1)

F 사이즈
Figure/인물

140 mm

0호

180mm

P 사이즈
Paysage/풍경

140 mm

1호

220mm

백은비(1:1.414)를 바탕으로
만들어졌다고 한다

M 사이즈
Marine/해경(바다 경치)

120 mm

1호

220mm

황금비※2(1:1.618)를 바탕으로
만들어졌다고 한다

긴 변이 짧다　　　　　　　　　　　　　　　　　　　　긴 변이 길다

작품 크기에는 규격이 존재합니다.

첫 번째는 복사 용지로 친숙한 'A판', 'B판'입니다. 모두 백은비라는 아름다운 비율로, 숫자가 같은 판이라도 A판보다 B판이 더 크다고 기억해 둡시다.

두 번째는 유화 등 회화에서 사용되는 캔버스의 호수입니다. S는 정사각형, F는 인물, P는 풍경, M은 해경(바다 경치)과 같이 그림 모티브에 적합한 비율로 전개되고 있습니다. 기본적으로는 호수가 커질수록 캔버스가 커집니다.

TIP　※1 **백은비**: 가로세로의 비율이 1:√2...(약 5:7)로, 일본에서 오래전부터 사용되어 온 비율입니다.
　　　※2 **황금비**: 가로세로의 비율이 1:1.618...(약 5:8)로, 서양에서의 미의 원리 중 하나로 여겨지는 비율입니다.

디지털 데이터의 기초 지식

알아두면 손해 없다!

디지털 데이터의 종류와 특징

래스터 데이터

일러스트는 이쪽이 많다

그림이 점으로 구성되어 있다.
어느 정도 확대하면 화질이 나빠진다.
사진이나 복잡한 그리기를 잘한다.
점의 수가 많을수록 데이터가 무거워진다.

벡터 데이터

패스를 움직이기만 하면 되니까 수정이 편하다!

'패스'라는 점을 연결하여 그림을 만든다.
확대해도 화상이 거칠어지지 않는다.
로고나 아이콘, 인쇄에 사용된다.
패스가 많을수록 데이터가 무거워진다.

래스터 데이터에서는 dpi[※1]를 의식하자!

dpi와 사이즈, 레이어의 수, 색의 수 등에 비례하여 데이터가 무거워진다!

디지털 표시만 하는 경우

【dpi】 컬러 / 흑백 : 72dpi
【화면 크기】 한 변 1000px~3000px 정도

px[※2]는 픽셀이라고 읽습니다.

인쇄에 사용하는 경우

【dpi】 컬러: 350dpi / 흑백: 600dpi
【화면 크기】 1변 2894px~(A4~)

디지털 데이터로 작성할 때 데이터의 종류와 특징을 알아둡니다.

특히 래스터 데이터를 만들 때는 'dpi'를 의식해 주세요. dpi와 size의 크기, 레이어의 수에 비례하여 데이터의 용량이 무거워지므로 용도에 맞게 데이터를 작성합시다.

TIP ※1 dpi: dots per inch의 약칭. 1인치 안에 도트가 얼마나 들어가 있는지를 나타냅니다
※2 px: 디지털의 한 화면에 표시되어 있는 점 개수의 단위입니다. 예를 들어, '세로 120px'라면 세로로 120개의 점이 줄지어 있는 셈입니다.

HINT 28 | 이론이 성장을 앞당기다

계속 그리면 그림은 능숙해지지만……

이론으로
언어화한다.

왠지 모르게 느낌으로 그리고 있다

비주얼화하는 힘이 커지고
반성할 점도 명확해진다

게다가

이론을 알게 되면
성장 속도가 빨라진다!

그림은 그릴수록 늘지만, 이론을 알면 성장 속도는 훨씬 빨라집니다.

이론을 자신 안에 반영시킴으로써 왠지 모르게 느낌으로 그리던 그림을 '왜 그렇게 표현했는가?', '어떤 표현이 적절한가'와 같이 언어화할 수 있습니다. 그렇게 함으로써 '전달하고 싶은' 것을 비주얼화하는 힘도 커지고 반성할 점도 명확해집니다. 이론을 이해하는 것은 성장 속도를 앞당기는 데 필수적입니다.

이론도 센스가 된다

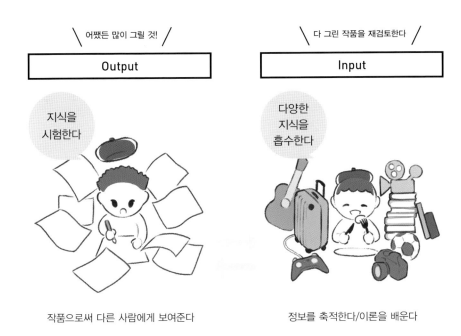

\ 어쨌든 많이 그릴 것! /

Output

지식을 시험한다

작품으로써 다른 사람에게 보여준다

\ 다 그린 작품을 재검토한다 /

Input

다양한 지식을 흡수한다

정보를 축적한다/이론을 배운다

이론은 몇 번이고 반복함으로써
'센스'가 된다

이론은 몇 번이고 반복함으로써 '센스'가 됩니다.

P.050에서 '센스도 아이디어와 마찬가지로 많은 지식·정보를 조합함으로써 연마되는 것'이라고 이야기했는데, 이론도 마찬가지로 여러 번 반복함으로써 피가 되고 센스가 됩니다. 인간의 뇌는 사용하지 않으면 '불필요'하다고 판단해 금방 잊어버리므로 몇 번이고 되돌아보며 내 안에서 습득하며 '센스'로써 흡수해 나갑시다.

한계까지 그려본다

붓이 망가질 때까지 그려본다

'표현의 장점', '이렇게 그릴 수 있어'의 발견

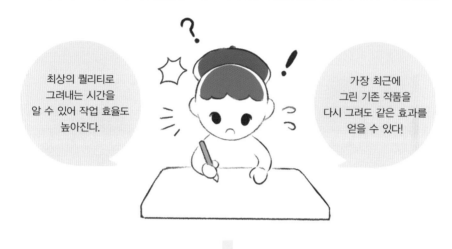

최상의 퀄리티로
그려내는 시간을
알 수 있어 작업 효율도
높아진다.

가장 최근에
그린 기존 작품을
다시 그려도 같은 효과를
얻을 수 있다!

그려냄으로써 한계 돌파!

확실히 향상되는 방법으로 붓이 망가질 때까지 그려보는 것을 추천합니다. 한계까지 그려냄으로써 반성할 점도 찾을 수 있고 생각지도 못한 '좋은 표현'이나 '이렇게 그릴 수 있구나' 하는 기쁨도 발견할 수 있습니다. 또한 제작 일수의 최대치를 알면 스케줄 감각도 연마되므로 좋은 일이 많습니다.

가장 최근에 그린 기존 작품을 다시 그려도 같은 효과를 얻을 수 있습니다.

총 마무리, 제목 붙이는 법
― '전달하고 싶은' 것에서 아이디어를 넓힌다 -

제목을 붙이면 작품을 볼 때 훅(hook)이 되어 받는 사람의 이해나 해석을 깊게 하는 데 도움이 되기도 합니다. 작품을 완성하기 위한 마지막 마무리로 '제목 붙이는 법'의 힌트를 소개합니다.

'전달하고 싶은' 것에서 연상 게임이나 유의어로 키워드를 찾는다

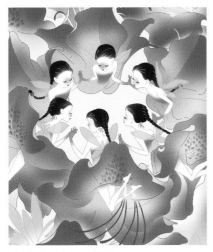

진달래꽃을 모티브로 그린 일러스트

'전달하고 싶은' 것은
'연애 이야기를 하는 소녀들'
↓
진달래의 꽃말
붉은 꽃: 사랑의 기쁨, **하얀꽃**: 첫사랑

> 모티브에 관련된 말이나 유의어를 늘어놓아 아이디어를 펼친다

↓
'연애 이야기'와 관련된 키워드나 유의어
연애 사건→뺨을 물들인다→꽃을 물들인다
소문→소곤소곤 이야기→속삭이다

> 관련성이 있는 키워드로 바꾸면 '전달하고 싶은' 것에서 멀어지지 않고 깊이를 줄 수 있다

↓
넓힌 키워드에서 제목을 정한다
'속삭이듯 물들이고'

'전달하고 싶은' 것이 명확하면 제목의 아이디어도 펼치기 쉬워집니다.
'전달하고 싶은' 것을 그대로 제목으로 사용하는 경우도 있지만, P128-131과 같이 연상 게임이나 유의어 사전을 사용해 바꿔 말하면 깊이 있는 제목이 완성됩니다. 평소 일상 회화나 영화, 소설, 곡의 가사 등 멋지다고 생각하는 말들을 메모해서 어휘를 풍부하게 해두는 것이 좋습니다.

HINT 29 | 최대의 적, '좌절'

계속되는 최대의 적

'좌절'은 누구에게나 찾아온다

잘 어울리면

성장 에너지가 된다!

계속되는 최대의 적 '좌절'.

사실 잘 어울리면 '좌절'은 성장 에너지가 됩니다.

작은 쌓임

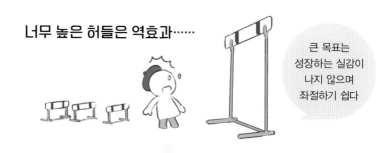

너무 높은 허들은 역효과······

큰 목표는 성장하는 실감이 나지 않으며 좌절하기 쉽다

최종 목표는 '큰 목표'로써 등신대의 허들을 설정
계속하는 사람에게 반드시 기회가 온다!

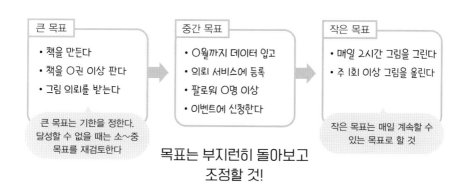

큰 목표
• 책을 만든다
• 책을 ○권 이상 판다
• 그림 의뢰를 받는다

큰 목표는 기한을 정한다. 달성할 수 없을 때는 소~중 목표를 재검토한다

중간 목표
• ○월까지 데이터 입고
• 의뢰 서비스에 등록
• 팔로워 ○명 이상
• 이벤트에 신청한다

작은 목표
• 매일 2시간 그림을 그린다
• 주 1회 이상 그림을 올린다

작은 목표는 매일 계속할 수 있는 목표로 할 것

목표는 부지런히 돌아보고 조정할 것!

좌절하는 원인 중 하나로 '너무 높은 목표'가 있습니다. 그럴 때는 최종 목표에서 역산하여 '큰 목표', '중간 목표', '작은 목표'를 등신대의 허들에 반영시켜 갑시다. 설정한 목표는 '절대'가 아닙니다. 잘되지 않으면 소~중 목표를 점점 바꿔 나갑시다.

도전하지 않으면 아무것도 얻을 수 없습니다. 기회는 계속하는 사람에게 반드시 찾아옵니다. 아무리 대단한 사람도 '작은 것이 쌓여서' 지금에 머무르고 있는 것입니다.

라이벌은 누구

흔히 하기 쉬운
'다른 사람과의 비교'는 어렵다!

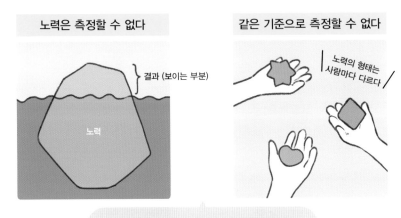

노력은 측정할 수 없다

결과 (보이는 부분)

노력

같은 기준으로 측정할 수 없다

노력의 형태는 사람마다 다르다

'왜 잘하는가?', 어떤 일을 하고 있는가?'
본보기로 삼아 '자신의 힘'으로 바꾸어 간다

비교하는 것은 **과거의 자신** 성장의 발판이 된다!

주위와 비교를 하고 있지 않습니까?

비교 대상은 '과거의 나'로 합시다. 특성이나 과제 등을 발견하고 긍정적으로 반성할 점을 찾아낼 수 있으므로 성장의 발판이 됩니다.

라이벌은 성장을 위해 필요한 것이지만 원래 남과 나는 비교하는 것 자체가 어렵습니다. 잘하는 사람이 있으면 '왜 잘하는가?', '어떤 일을 하고 있는가?' 등 성장하기 위한 본보기로 삼아 '자신의 힘'으로 바꾸어 가면 됩니다.

영양을 축적하다

자신도 모르게 게으름 피우고 붓을 멈춰 버린다

그리면 능숙해지는 것은 알고 있지만……

괜찮아!

'휴식'도 그림을 그리기 위한
영양이 된다

그리는 것을 게을리하여 그대로 붓을 멈춰 버린 적은 없습니까?

사실 그림을 그리고 있지 않은 시간도 그림을 그리기 위한 영양이 됩니다. 이 책의 처음에 '전달하고 싶은' 것이 무엇보다 중요하다고 이야기했습니다. 이 '전달하고 싶은' 것은 그림을 그리는 이외의 시간에 자라는 것입니다.

1년에 한 장이라도 그림을 그리면 그것은 '계속' 그리는 것이 됩니다. 주위를 신경 쓰지 말고, 초조해하지 말고 자신만의 페이스로 계속 그려 갑시다.

그림 그리는 것을 일로 삼다
- 아트형과 디자인형 -

그림 그리는 것을 일로써 하는 사람은 크게 세 가지 유형으로 나눌 수 있습니다. 전달하고 싶은 목적이 그림 그리는 쪽에 있는 '아트형'과 전달하려는 목적이 의뢰자 쪽에 있는 '디자인형', 두 유형 모두를 가진 '만능형'의 세 가지입니다. 어떤 유형이든 자신에게 맞는 방법으로 전략을 세워나갑시다.

'많은 사람에게 보여지는 그림'에 일이 몰리는가?

SNS의 보급으로 무명의 작가도 그림 그리기로 일자리를 얻을 수 있는 세상이 되었습니다. 그러나 SNS에서의 반응이 증가한다고 해서 일로 연결된다고는 할 수 없습니다.

얼굴 등을 극단적으로 클로즈업한 것이나 소재로써의 공감성이 높은 경우, 상업에 필요한 '상품을 돋보이게 한다'거나 '다른 모티브도 그릴 수 있는 기술력'이 있는지 판단하기 어렵기 때문에 일의 의뢰에 이르지 못하는 경우가 있습니다.

일로써 연결되기 쉬운 그림은 '꼼꼼함', '그림의 양', '응용력' 등 순식간에 지나가는 SNS상에서는 보이지 않는 것들이 많은 느낌입니다.

웹상에서 화제에 오름으로써 '계기'는 증가하지만, '일을 안심하고 의뢰할 수 있다'라는 것을 동시에 인지시킬 필요가 있습니다.

기회를 놓치지 않도록 자신의 그림이 일로 연결되는 그림인지 다시 검토해 보세요. 또한 의뢰 상대가 언제 보아도 괜찮도록 사이트 등에 작품을 정리해 두는 것도 좋습니다.

그림 그리기의 유형

아트형

디자인형

그림 자체로도
임팩트가 있는 작가성

상품도 돋보이게 하는
범용성

만능형
**둘 다
갖추다**

개성이 강하고
콜라보나 상품화 등
단독으로 하는 일이 특기

소재로 조리하기 좋으며,
일용품부터 삽화, 광고 등
일의 폭이 넓다

자신을 알리기 위한 작전

SNS 등 인터넷상에서 알리기

무료로 알릴 수 있는 데다 많은 사람이 이용하고 있어 효과가 좋습니다. '작품을 보게 하는 것'이 목적이므로 작품 이외에도 '도움이 되는 기술', '이야깃거리', '2차 창작' 등 SNS만의 인기 콘텐츠를 올려 '알리는 계기'를 만드는 것도 좋습니다.

이벤트·전시·직접 영업 등 리얼한 현장에서 알리기

수고와 비용은 들지만 그만큼 인터넷을 보지 않은 사람에게 직접 어필할 수 있으므로 경쟁에서의 차이가 됩니다. 또, 의뢰 상대와 직접 이야기함으로써 신뢰성이 생기기 쉽고 일로 연결되기 쉽습니다.

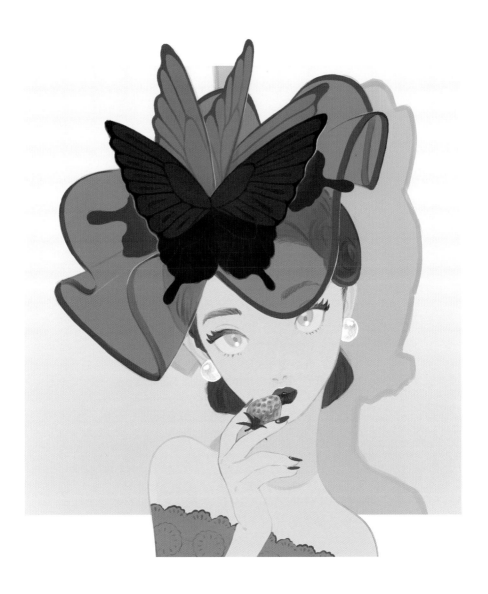

title: 나비 모자

title: 흔들리는 물가

마지막으로

이 책을 집필하기에 시작은 '아무리 그림을 계속 그려도 늘지 않고 괴로워하던 과거의 자신'을 향해서 일러스트의 노하우를 SNS에 올린 것이었습니다. 저는 3살 때부터 그림을 그렸는데, 일러스트를 그리기 위한 이론을 의식하게 된 것은 사회인으로 일하기 시작했을 때부터입니다. 그리고 2년 후, 처음 개인으로 그림 일을 받을 수 있게 되었습니다. 물론 이 책을 읽었다고 해서 갑자기 그림이 늘지는 않습니다. 그런 편리한 것이 있다면 분명 일러스트레이터의 가치는 없어져 버리겠지요. 하지만 이론을 알고 있으면 향상 속도는 현격히 빨라집니다.

이 책에서는 이론을 중심으로 이야기했지만, 가장 중요한 것이 있습니다. 그것은 '봐주는 사람이 있어야 비로소 일러스트의 가치를 찾을 수 있다'라는 것입니다. 이것은 일러스트레이터이거나 일러스트레이터가 아니어도 그림을 그리는 사람 모두에게 공통된 것입니다. '일러스트'의 어원은 라틴어의 'lustro = 밝게 하다'로, 이것이 바뀌어서 영어로는 'illustrate = 알기 쉽게 하다'라는 의미를 가지게 되었습니다. 즉, '전달하고 싶은' 것을 상대방에게 '전달하기' 위해서 일러스트가 있는 것입니다. 일러스트는 상대를 생각해주는 「대접」이라고 말할 수 있습니다.

이 책으로 조금이라도 여러분의 고민을 해결하고 일러스트를 그리는 것이 더 즐거워지기를 진심으로 바랍니다.

마지막으로 처음부터 책을 집필할 계기를 만들어 주시고 저의 서투른 문장을 꼼꼼히 퇴고해 주신 마르사 편집부의 하야시님과 모교라는 연결고리로 흔쾌히 감수를 맡아주신 쿠와자와 디자인 연구소의 타마오키 선생님, 소개해주신 미타라이 선생님, 멋진 디자인으로 정리해 주신 Q.design님, 도와주신 분들께 다시 한번 감사드립니다.

2023년 1월

Mashu

참고 문헌

A. 루미스 저, 키타무라 코이치 역, 마르사, 1976년
쉬운 인물화-인체구조부터 표현 방법까지

제임스·W.영 저, 이마이 시게오 역, CCC 미디어 하우스, 1988년
아이디어를 만드는 방법

카토 마사하루 저, CCC 미디어 하우스, 2003년
생각하는 도구(고구) – 생각하기 위한 도구가 있나요?

Greg Albert 저, North Light Books, 2003년
The Simple Secret to Better Painting:
How to Immediately Improve Your Work with the One Rule of Composition

Bruce Block 저, Focal Press,2007년
The Visual Story:Creating the Visual Structure of Film, TV, and Digital Media

토토카와 하치에 저, SB 크리에이티브, 2012년
배색&컬러 디자인-프로에게 배우는, 평생 시들지 않는 영구 불멸 테크닉

3DTotal.com 저, 쿠라시타 타카히로(studio Liz), 코오노 아츠미 역, 본 디지털, 2014년
디지털 아티스트가 알아야 할 예술의 원칙
– 색, 빛, 구도, 해부학, 원근법, 원근

이토 요리코, CGWORLD.jp에서 2016/9/2부터 Web 연재
제로부터 특훈! 비주얼 디벨로프먼트(development)
URL https://entry.cgworld.jp/column/post/201609–yorikoito–01.html

리처드 가베이, 윌리엄스 공저, 세키리에코, 타케다마사키 역, 닛케이 내셔널 지오그래픽, 2017년
내셔널 지오그래픽 프로의 촬영법 구도의 법칙

한스 P. 바허, 사나탄 술야반시 공저, 주식회사 B스프라우트 역, 본 디지털, 2019년
Vision 비전 – 스토리를 전하다 : 색, 빛, 구도

전하고 싶은 것이 전해지는 29가지 힌트

디자인 원리로 일러스트 그리기

1판 1쇄 발행 2024년 4월 12일

저　　자 | Mashu
감　　수 | 타마오키 준(쿠와사와 디자인 연구소)
발 행 인 | 김길수
발 행 처 | (주)영진닷컴
주　　소 | (우)08507 서울특별시 금천구 가산디지털 1로 128
　　　　　　STX-V 타워 4층 401호
등　　록 | 2007. 4. 27. 제 16-4189호

©2024. (주)영진닷컴

ISBN | 978-89-314-7578-4
　　　　　978-89-314-5990-6(세트)

이 책에 실린 내용의 무단 전재 및 무단 복제를 금합니다.
파본이나 잘못된 도서는 구입하신 곳에서 교환해 드립니다.

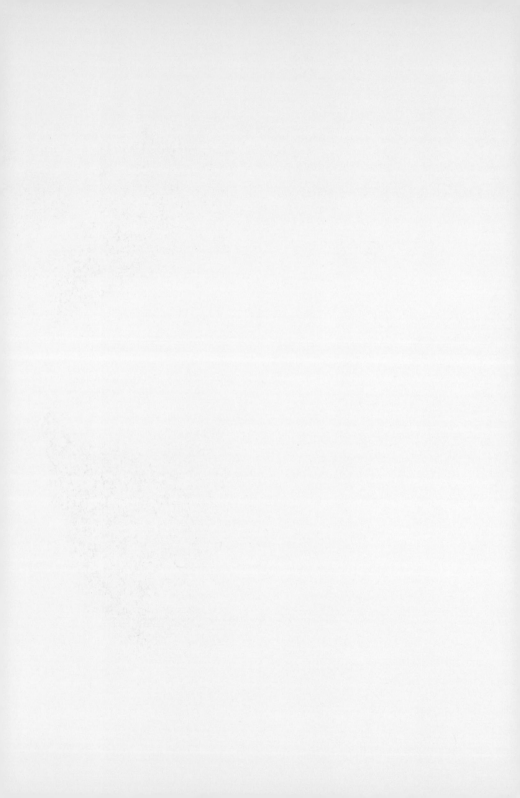